U0013927

新手學英文書法的第一堂課
Engrosser's Script

Lessons in Engrosser's Script

幾不 Jibu Le Design / 著

contents _____

寫字，從來都不是我想花時間去做的一件事情，直到我遇見了英文書法。

一個偶然的機會，我第一次發現原來這些美麗的英文字是一筆一畫寫出來的，就像發現新大陸一般，深深震撼了我，然後我就一頭栽進英文書法的世界。起初從相對比較容易上手的義大利體（Italic）和哥德體（Gothic）等平尖字體開始學習；後來接觸了銅版體（Copperplate Script）或稱為英文圓體（English Roundhand）和銅版雕刻手寫體（Engrosser's Script or Engraver's Script，簡稱E.S. 體）之後，優雅的線條和工整精緻筆畫更加讓我著迷，每每花上一整天的時間來練習，成為我主要鑽研的課題，也因此才有機會讓這本書誕生。

E.S. 體相對於銅版體也許較不為人熟知，但是可以視為同一個血統，因為 E.S. 體算是銅版體演化之後的改良版本。一個多世紀以前的美國，還沒有電腦的那個年代，當時有很多重要文件像是合約和證書等等，都需要由專門的書寫師（Penman）來書寫，而 E.S. 體就成為這些文件上常見的選擇，因為它比傳統銅版體有較多的規範，讓字體寫出來更加工整，用在這類正式的文件上再適合不過。

也許有人會覺得這樣過於工整的字體稍微失去了人味，但是若將之視為一種基礎練習，在未來對字體的形狀與規則熟練之後加以變化，也就不會走了樣，而不是隨心所欲、不知所以的改變或裝飾。這些年多少有人會對我說我寫的 E.S. 體好像電腦印刷，確實這種字體如果寫得工整就像是印刷一般，因為它本來就是要模擬銅版印刷出來的字；但是我覺得手寫有一種不完美的缺陷美，也是電腦字型所無法做到的。

本書將專門介紹 E.S. 體，分享我這幾年來學習與教學的經驗。或許您從來沒有接觸過英文書法，從刻寫體開始入門也許會有點難度，但本書可以是您入門的第一步；也或許您已經接觸英文書法或花體字有一段時間，想要更精進筆下工夫，本書也有對字體本身有比較詳盡的探討，相信也會有所助益。

英文書法的歷史

英文書法的英文稱為 calligraphy，源自希臘文 κ α λ λ ι γ ρ α φ ι α 而來，這個單字又可分為兩部分：字首 calli 是美麗的意思，字尾 graphy 則有書寫、文字之意，兩者組合起來便是美麗的文字。因此，calligraphy 並不完全指稱用寫的文字，包含繪畫出來的美麗文字都可稱為 calligraphy。

為了區別東方毛筆書法和伊斯蘭書法等不同地域的書寫藝術，我們將 Calligraphy 稱為英文書法或西洋書法；又因英文書法源自於歐洲，也有歐文書法之稱。

目前於網路社群或不少地方也有看到花體字這個稱呼，在此暫不使用此名稱，因為目前對這個名稱的定義尚不是非常明確，本書將以字體原有的名稱來稱呼；像是中文書法中也有相對的楷書、行書、隸書和草書等字體名稱。

在英文中還有一個與 Calligraphy 相似的名詞：Penmanship，比較是指經過訓練且較有品質、有特定字體的書寫領域。

古典時期與中世紀的文字書寫

早在西元前 3 世紀，羅馬大寫體（Roman Capitals）已有了雛形並雕刻在石碑之上，最著名的就是位於羅馬的圖拉真柱（Trajan's Column）底座碑文。碑文上的字體在空間比例與字體結構的設計極受後世推崇，一直到現代許多設計字型都還是以羅馬大寫體為基礎來設計，是西方文字歷史上相當重要的字體。像是常出現在好萊塢電影海報（如：鐵達尼號）上的 Trajan Pro 字型，便是以圖拉真柱的碑文為雛形來設計、命名。

西元 4 至 6 世紀前後最重要的字體便是在西元 2 世紀已出現的安瑟爾體（Uncial），此時文字最重要的功用是抄寫聖經和文獻，因為宗教的傳播而使安瑟爾體在歐洲許多地區流傳運用，在許多保存至今的古聖經手抄本都可以看到安瑟爾體。在此之前，文字尚未有明確的大小寫之分，但是安瑟爾體已經有了小寫的雛型。直到 8 世紀左右，卡洛琳小寫體（Carolingian minuscule）才發展出完整的小寫字母形態。

▌安瑟爾體

往後幾百年的時間裡，不同的時空、地域都各自發展出許多書寫字體，也都靠著聖經手抄本這類的書籍流傳後世。其中較為著名，後來被統稱為哥德體（Gothic）的黑體，更是在 12 ～ 17 世紀廣為流傳；進而又在不同時空發展出幾種以哥德體為基礎的字體，如：Fraktur、Rotunda 等。時至今日，哥德體家族在世界各地依然廣為應用，著名的紐約時報商標字體就是以哥德體為基礎的設計。

▌哥德體

文藝復興的義大利體

14、15 世紀，文藝復興於義大利展開，當時人文主義學者參考古籍中的卡洛琳小寫體，發展出了人文小寫體（Humanist minuscule），這種優雅圓潤的字體看起來與當時仍流行的哥德體極為不同。

人文小寫體發展一段時期之後，為了書寫快速，字體開始變得傾斜，進而演化出英文書法中相當重要的義大利體（Italic），之後更成為教廷官方的書記字體，稱為書記官體（cursive chancery hand 或 chancery cursive），也有翻譯為大法官體。而繼續演化的義大利體也成就了英文圓體（English Roundhand）的誕生。

義大利體

英文圓體的誕生

義大利體發展一段時間後，有幾位書法家輾轉來到法國南部，將義大利體加以修改，成為一種較圓潤、連續書寫的字體，並在 17 世紀中葉傳到英國。在這過程中，書法家不斷將字體潤飾並改進書寫工具，最後於英國確立了英文圓體的字體樣貌，或也稱為圓體。17 世紀末到 18 世紀中這段時間，大受歡迎的英文圓體，不但於歐洲廣泛使用，更越過大西洋到了北美洲。

在英文圓體出現之前，所有字體基本上都是用平尖筆書寫，從蘆葦筆到羽毛筆皆是如此。而在英文圓體演進的過程中，書法家將羽毛筆的筆寬越削越細，讓筆畫粗細可經由不同的書寫力道來改變，而不再只是改變平尖筆的運筆方向。這個書寫工具上的重大轉變，使英文圓體在外觀與書寫方式，都與過往的字體有很大不同。

英文圓體除了運用在書寫上，也透過銅版印刷廣為流傳，這種在銅版上雕刻製版的印刷技術，讓筆畫細緻的英文圓體更加普及，後來也有銅版體之稱。其中最著名的銅版印刷書籍《The Universal Penman》，是由英國書法家、銅版雕刻師喬治·畢克曼（George Bickham）集結多位書法名家及自身的作品出版成冊，成為日後研究英文圓體的經典之作。

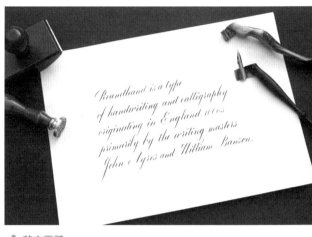

▌ 英文圓體

銅版雕刻手寫體（E.S.）與近代發展

在工業革命之後，書寫的工具從傳統的羽毛筆逐漸改為可以大量製造的金屬筆尖，可以更精準控制書寫線條。19世紀，美國書法家將原來比較是連續書寫的英文圓體筆畫拆解，將每一個字母用多個筆畫拼湊出來，模擬銅版印刷前雕刻的感覺而成為了銅版雕刻手寫體（Engrosser's Script 或稱 Engraver's Script，簡稱 E.S.）。這種字體相較於早期的英文圓體更加追求精確的筆畫、空間與比例，不再像一般比較有速度的書寫，而是以較慢的速度，有如在紙上雕刻的感覺。

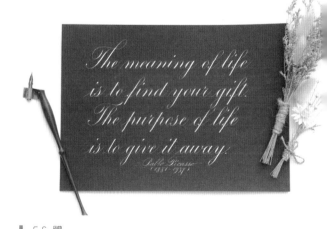

▌ E.S. 體

關於「銅版雕刻手寫體」此翻譯名詞，在中文裡目前似乎還沒有一個統一的翻譯。原文 Engraver's Script 的 Engraver 也有「雕刻師」的意思，所以筆者刻意將「雕刻」放入翻譯中，取其「如雕刻般的手寫字體」或「雕刻師的手寫字體」之意；又因其來自於銅版雕刻，所以也加入翻譯的基礎，而稱之為「銅版雕刻手寫體」。但為了方便稱呼，本書還是將其簡稱為「E.S. 體」，此字體也是本書所介紹的主軸。

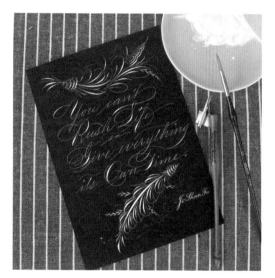

▌史賓賽體

19 世紀初，美國書法家普萊特・羅傑斯・史賓賽（Platt Rogers Spencer）發展了屬於他自己的字體，後來被稱為史賓賽體（Spencerian Script），在 19 世紀中至 20 世紀初在美國廣為流行，是一個完全屬於美國的字體。這種字體在小寫部分去除了大部分粗筆畫，大寫也變得更加流線形並有較多裝飾線條，且書寫速度較快。爾後還發展出更加華麗的裝飾書法（Ornamental Penmanship），還有將史賓賽體簡化成沒有粗筆畫且更追求快速書寫的商業書體（Business Script），而一般大眾所認知的英文草寫就是由商業書體演變而來。

現今還流行的一種現代書法（Modern Calligraphy），雖然其基本樣式大致上仍依循著英文圓體的樣貌有著粗細筆畫之分，但比較沒有明確的規則可循，是一種較有個人風格的書寫文字。

▌商業書體

▌現代書法

7 mm

工具的介紹

筆

書寫 E.S. 體，首推沾水筆。沾水筆分為兩個部分：筆桿和筆尖，寫幾個字後就要沾一次墨水，也許剛開始使用會覺得不是非常方便，但這傳統的書寫工具卻是最好的選擇。即便沾水筆已經存在了上百年，但時至今日書寫 E.S. 體和英文圓體這類字體時，國外的大師還是都以沾水筆做為書寫與創作的首選。

也許有人會覺得使用鋼筆比較方便，但是筆者較不推薦使用鋼筆來練習，尤其是學習的初期。原因有二：

1. 由於 E.S. 體需要將筆尖向下壓開來寫出粗筆畫（shade），但是現代鋼筆不像古董鋼筆的筆尖彈性好，大部分都是屬於硬筆尖，沒辦法像沾水筆一樣做出大幅度下壓，也就無法寫出較粗的筆畫。即便是所謂的彈性筆尖，或是古董鋼筆有辦法做出較大的壓筆動作，也非常有可能會因為書寫的角度稍微不正確，而造成筆尖錯位等問題。通常鋼筆最重要的部件即是筆尖，若為求方便而傷了筆尖，就得不償失了。

2. 除了需要寫出粗筆畫，E.S. 體也需要細如髮絲的細線，我們稱之為髮線（hairline），不過鋼筆筆尖前端為了書寫流暢度，都會加上一個名為銥點的裝置。銥點可以提升書寫的流暢度，但是也使鋼筆無法寫出太細的線條，尤其是在書寫速度較慢的狀況之下。

近來，國內外也有人拿鋼筆來改裝，將原本鋼筆的筆尖換成沾水筆尖，或許是一種選擇。但是改裝又是另一門技術，便不在此介紹。

筆桿 Pen Holder

筆桿主要分為兩種：直筆桿與斜筆桿。兩者的差異在於「方便性」，因為 E.S. 體和英文圓體這類點尖字體，都有一個斜向角度而非垂直書寫，為了右撇子書寫角度的方便，便出現了斜桿筆這樣的設計。雖然使用斜筆桿對書寫角度較為方便，但是書寫點尖字體也非絕對要使用斜筆桿，還是有很多國外的大師使用直桿。直桿與斜桿各有愛好者，也各有優缺點，只要習慣即可。筆者目前書寫以使用斜桿為主。

直筆桿

自從有了金屬筆尖之後就有直筆桿的存在，相對於斜筆桿，是較為傳統的工具，可使用在書寫哥德體和義大利體等平尖字體；書寫英文圓體時也可以使用。若未來學習史賓賽體，則不推薦使用直桿，因為史賓賽體的粗筆畫角度更加傾斜，若使用直桿會非常難以書寫。因此，書寫史賓賽體時會以後面介紹的斜筆桿為主。

安裝筆尖於直筆桿

常見的直筆桿通常在裝筆尖
的地方會有一個金屬環，內
部有四爪夾片，筆尖裝上的
位置為金屬環與夾片之間，
而非在四爪夾片中間。

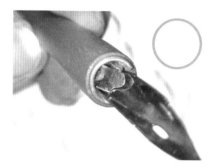
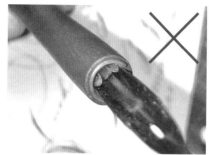

▌筆尖裝在金屬環與夾片間　　　▌筆尖位置錯誤

斜筆桿

斜筆桿又稱斜頭筆桿或斜桿，在筆頭
端有凸出筆身外的金屬片，可以用來
固定筆尖，稱之為法蘭（flange），
常見以黃銅等金屬製作。由於為金屬
材質，因此稍微具有彈性，可以依照
個人習慣的姿勢和手的大小來調整
角度；也可以調整固定筆尖處的弧面
曲度，來配合使用不同大小的筆尖。

另一種市面上常見的黑色塑膠斜筆
桿，其法蘭部分也是以塑膠製成，較
不推薦使用，因為上述黃銅法蘭的可調整性是塑膠法蘭所無法做到的。

但事在人為，並不是說完全不可以使用，國外也有高手用這種塑膠筆桿用得出神入化。而慣用手為
左手者也可以使用，因為黃銅法蘭的筆桿有固定的方向性，市面較少見到左撇子用的黃銅法蘭斜筆
桿，便可用塑膠法蘭筆桿，其固定筆尖的裝置是環狀，左右手都可以使用。而且，塑膠法蘭筆桿價
格也較為便宜。

安裝筆尖於斜筆桿

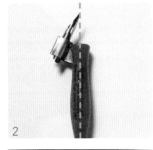
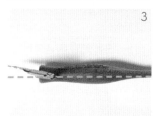
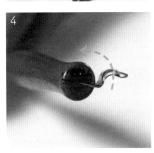

1 將筆尖後端順著法蘭的弧度放入。

2 放入後檢查筆尖端點位置應在筆身中心的延伸線上;可因應每個人手掌大小不同稍微調整前後,但仍應在筆身中心延伸線附近。

3 黃銅法蘭可稍微折彎,讓筆尖稍微往上翹與筆身稍微有點夾角,而非平行。如此調整的目的在於書寫時筆尖可以更向紙面傾斜,減低書寫時筆尖的刮紙感。此點與手掌大小與握筆也有影響,並不急於調整,可待正式書寫後再來調整。

4 可將法蘭往筆身方向往內摺,以正視筆頭的方向來說,即是將法蘭往逆時針方向折彎以靠近筆桿。此點目的與第三點相同,也可待正式書寫後再來調整。

筆尖 Nib

書寫英文書法的筆會因為書寫的字體不同而有不同的需求工具,最大的差異就是在筆尖。像是書寫哥德體、義大利體這類需要用平尖筆(broad -edged nib)或稱寬筆尖,從早期的蘆葦筆、鵝毛筆、金屬筆尖沾水筆,到現在的鋼筆或是西洋書法專用的平頭麥克筆;而本書所介紹的 E.S. 體,或是史賓賽體,則是需要使用點尖(pointed nib)或稱為細點尖。後述內容將以介紹筆者常用筆尖為主。

在筆者學習的這些年,時常有人會問這個筆尖可不可以寫?這個筆尖適合嗎?其實只要是點尖都可以用於書寫。既然如此,各家廠牌不同型號的筆尖差別在哪?最重要的差別在於筆尖的軟硬與彈性,端看個人習慣來選擇,但是一般來說會推薦初學者使用比較硬的筆尖。因為現今大眾習慣使用的書寫工具,無論是鉛筆、原子筆、鋼珠筆和鋼筆等,都是屬於硬筆,所以大多數人寫字的力量都較大;初學就使用太過軟彈的筆尖,通常會較不容易控制筆畫的粗細,但這也是因人而異,不妨可以軟硬的筆尖都試看看;再來決定先從哪種筆尖開始練習。

漫畫 G 尖

這是最便宜也容易購買的筆尖，在一般美術用品店都能購得，
因為 G 尖也是常見的漫畫用筆尖，屬於較硬的筆尖，適合初學
者使用。常見的品牌有日系的 Nikko G、Zebra G、Tachikawa
G 等等。這些日系 G 尖表面大多為鍍鉻塗層，不易生鏽，算
是非常耐用。除了日系 G 尖還有英國的 Manuscript Leonradt
G，相較於日系 G 尖較為軟彈一些。

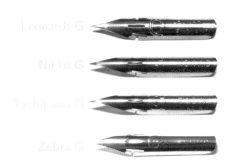

Gillott 303 & Gillott 404

英國 William Mitchell 旗下的 Joseph Gillott 系列筆尖。這兩款筆尖都比 G 尖稍小，更軟彈一點，
屬於中等彈性的筆尖；而 303 又比 404 再軟彈一些。

Hunt 22 & Hunt 101

這是來自美國的筆尖，Hunt 22 使用起來的手感有點類似 G 尖，但是相對之下比較軟彈；而 Hunt
101 算是高度軟彈的筆尖，能寫出較粗的筆畫。

Brause 66 EF

體積相當小的一枝筆尖，相當軟彈、滑順。而且因為體積小，筆身的弧面曲度較大，會比較容易抓
住墨水。

Leonradt Principal EF

這枝筆尖非常軟彈，可以寫出很粗的筆畫；又因為筆尖較細尖，可以寫出極細的髮線，也有不少人
推崇，但也因為如此，書寫時較容易刮紙，較不推薦初學者使用。

以上介紹筆者常用的幾種筆尖，其實世上的筆尖品牌、型號非常多，也許適合筆者但不一定適合每
個人，許多未提到的筆尖都可以嘗試，找到自己最喜歡的筆尖。

筆尖使用方法

使用前

關於新的筆尖,由於現今的沾水筆尖在出廠時基本上都會有防鏽塗層在上面,若直接使用通常會比較不容易抓住墨水,讓墨水在筆尖上呈現水珠狀,書寫時容易崩墨,因此使用前最好先經過處理。

常見的處理方式有幾種

1. 用牙膏、牙刷在筆尖表面刷洗
2. 用洗碗清潔劑或玻璃清潔劑清洗
3. 以酒精擦拭筆尖
4. 用火燒大約 2 秒左右,切勿燃燒過久,否則會對筆尖造成傷害
5. 用口水塗抹擦拭

處理前

處理後

通常處理過後的筆尖沾取墨水後就比較不會呈現水珠狀,書寫時出墨會順暢許多。

沾墨

筆尖中心都會有一個中空的氣孔(vent hole)或稱為通氣孔。沾取墨水時將氣孔浸入,使氣孔填滿墨水。沾取完後可輕輕將筆尖垂直向下甩,去除筆尖無法穩固吸附的墨水。

使用後

筆尖使用過後,務必與筆桿分開,否則很有可能因殘墨而在筆桿與筆尖的連接處生鏽,造成往後不易分開。筆尖使用後稍以清水沖洗再擦乾即可,存放處也須保持乾燥。

墨水 Ink、顏料 Paint

使用沾水筆最大的好處就是對於使用的墨水並無太多限制，基本上只要是液體都可以使用，差別在於好用不好用，還有是否達到期望的效果，筆者也曾經使用濃縮咖啡液來書寫。常見在網路的討論說到沾水筆要配合使用比較濃稠的墨水，也並非絕對；在不同筆尖與用紙的狀況下會有不同的狀況，特別是有些紙張吸水力比較強的狀況下，有可能因為墨水太濃稠而出墨量過大，造成髮線過粗。以下便介紹常見的書寫用墨水。

傳統墨水

鐵膽墨水（iron gall ink）和核桃墨水（walnut ink）是兩種傳統的書寫用墨水，筆者相當喜愛使用，都不屬於濃稠的墨水。

核桃墨水便宜又好用，非常適合用來練習，其深棕色看起來有種古典的風味。亦可購買核桃墨結晶（walnut crystal）自行調水使用，比調配好的核桃墨更加便宜，相當經濟實惠。

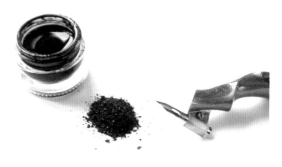

▌核桃墨、核桃墨結晶

鐵膽墨水可以書寫出細緻又美麗的髮絲線，墨水書寫後會漸漸變黑，深邃而不反光。鐵膽墨水另一特色是墨水完全乾透之後，會有防水的效果，即便直接沖水都不太會掉色，比許多防水的鋼筆墨水效果還顯著，是筆者書寫重要文件與明信片的首選。唯獨要特別注意，因為鐵膽墨水有弱酸性，較容易造成筆尖耗損。除此之外，鐵膽墨水為有機物質，在溫暖潮濕的地方較容易讓黴菌生長，可以冷藏保存，減低長黴機率。

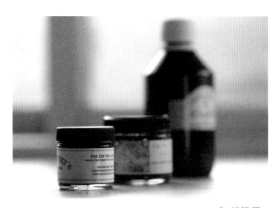

▌鐵膽墨

鋼筆墨水

現在市面上鋼筆墨水百花爭艷，也有不少個人工作室
自行生產墨水。如前所述，其實都可以使用，就看個
人使用順不順手。鋼筆墨水價格相對較高，在經濟狀
況允許的狀況下可以自行嘗試。

▌鋼筆墨水

水彩＆繪圖顏料

無論是透明水彩、不透明水彩、條狀水彩、塊狀水彩、
廣告顏料和壓克力顏料等等，只要是能以液態呈現的
繪圖用顏料，都可以用來書寫。尤其推薦水彩，因為
取得容易，一般美術社都能購買，而且相對來說比較
不挑紙，大部分紙張都能適用。許多人喜愛的金銀色
系，現在也都有製作塊狀水彩，如日本吳竹耽美顏彩
星空系列。

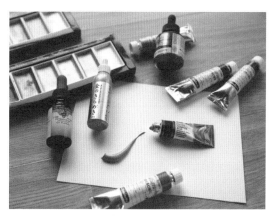

▌水彩條、塊狀水彩、繪圖顏料

墨汁

英文書法用東方的墨汁？！沒錯，現在墨汁在西方國
家也常被用來書寫英文書法，除了顏色夠黑，墨汁書
寫的感覺相較於一些鋼筆墨水會滑順許多。唯獨因為
墨汁乾燥較快，長時間使用時，容易會有乾掉的墨水
在筆尖上。可以在旁準備一杯水，使用一段時間後可
沾濕一下，也方便清潔。日本的開明書液是許多英文
書法家推薦的一款墨汁，滑順好寫，跟其他墨汁相比
稍微較稀，乾燥也較慢，因而有不少人推薦。

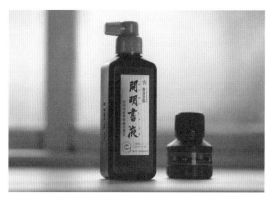

▌墨汁

除了現成的墨汁，也有不少西方書法家是使用墨條與硯臺，一邊磨墨一邊書寫喔。

白色顏料

外國書法家時常會使用深色或黑色的紙來創作書寫，
最常見的就是使用白色的墨水或顏料，因此特地單獨
介紹。這樣黑底白字的作品往往有比較特別的感覺，
與我們平時習慣的白底黑字在視覺上對比更強。因為
書寫在深色紙張上，墨水覆蓋力要強，可以使用壓
克力顏料或不透明水彩等。美國 Dr. Ph Martin's 的
Bleed Proof White Ink 是不少書法家的選擇。

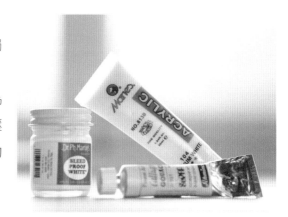

白色顏料

墨水使用注意事項

一般瓶裝墨水因為瓶口較小不易沾取，可以另外購買開口較大的小瓶子分裝使用，這樣也可避免不
乾淨的筆尖汙染整罐墨水。現在不少顏料也都附有滴管瓶蓋，可直接用滴管將墨水塗抹於筆尖上。

水彩、塊狀水彩使用方法

1. 取適當大小之水彩筆沾水並沾取些許水彩顏料調勻，或直接於塊狀水彩上塗抹。
2. 將水彩筆在沾水筆上塗抹，可於筆尖側邊將水彩筆上的顏料刮上筆尖，使筆尖上有較多顏料。

紙張 Paper

由於書寫西洋書法時，出墨量
都會比較大，此時紙張的選擇
就很重要，需要能夠撐得住較
大墨量而不會暈開。但是墨水
會不會在紙上暈開也並非完全

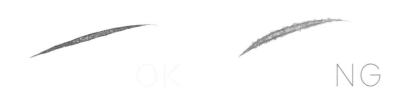

OK NG

是紙張的選擇，使用的墨水也有一定關係。有些紙張可以適合大部分的墨水，偏偏就會有特定的墨
水不適用。這點跟筆尖的選擇一樣，可以多多嘗試，找到自己最喜歡的書寫手感。除了紙張跟墨水
互有影響之外，紙張保持乾燥也是相當需要注意，紙張受潮後往往都會變得容易暈墨。若處於較潮
濕的氣候或地區，最好可以將紙張存放於防潮箱中。

練習用紙

由於點尖筆端點都相當尖銳，某些筆款更是
如此，因此紙張的挑選除了要不能暈墨，最
好可以選擇較為光滑的紙張。筆者常用來練
習的紙張有法國 Rhodia、日本 Maruman、
日本 Life、台灣 iPaper UCCU 等等的活頁
紙或膠裝空白筆記本。

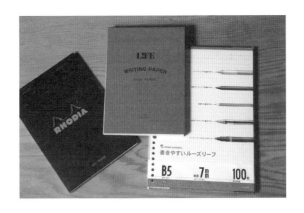

作品用紙

在製作作品時通常會選擇較厚的紙張，如水彩紙、
歐系的無酸紙和有色的卡紙等。水彩紙一般為了適
用水彩而經過特殊處理，書寫通常都不會暈墨。因
為水彩紙表面都會有紋路，較不易書寫，可選擇細
目的水彩紙或較平整的熱壓處理水彩紙。而無酸紙
的特性在於可以保存較久，不易褪色變質。

書寫前的準備

基礎知識

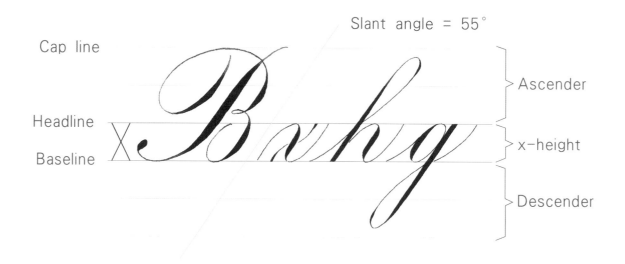

Baseline：基線

所有字母書寫排列的基準底線，可説是最為重要的一條參考線。在書寫時，不一定會將其他參考線畫出，但建議將基線標示出來，以利書寫整齊，還可以做為排版的標示。

Meanline (Waistline、Headline)：中線、中央線、腰線

決定 x 字高小寫字母高度的一條線。現代文字排版學中一般稱為 Meanline 或 Waistline 。美國早期的教材中常見以 Headline 來稱呼這一條線，但現在與報紙頭條、標題的英文會造成混淆，故本書中統一使用 Meanline，實質上還是指稱相同的東西。

x-height：x 字高

基線與中線之間的高度。也就是 x 小寫字母的高度，如 a、c、e、n 等等。哥德體和安瑟爾體等這類平尖字體，x 字高通常為筆尖寬度之倍數，有固定的規範；不過，E.S. 體這類的點尖字體，x 字高並無絕對固定的高度，而是需先自行設定 x 字高的大小，再以此為基準來書寫。通常在西洋書法教學或練習的格線上會在行首畫一個 X 來標示。

Ascender：上伸部、升部

小寫字母中高於中線的部分，如 b、h、l、k 等等。

Descender：下伸部、降部

小寫字母中低於基線的部分，如 g、j、q、y 等等。

Cap Line (Capital Line)：大寫線

標示大寫字體高度的頂線，雖有幾個字母會超過此高度，但概念上需以此線為參考基準來書寫。

Slant：傾斜度

書寫時主要筆畫與基線之夾角。在 E.S. 體的書寫環境中，傾斜度約在 52 ～ 55 度，本書將以 55 度做為示範。

書寫姿勢

坐姿

書寫坐姿以舒適為佳，以下幾點可以參考。

1. 座椅高度不宜過高，讓雙腳可以平放於地面。

2. 肩膀自然放鬆，雙肘稍比肩寬，並讓前臂可平放於桌面。

3. 以手肘前方肌肉較多處為支撐點來書寫，感覺像是以此處在桌面上揉的感覺。

4. 當書寫較大的字時，則需要移動整隻手臂。

握筆

1　握筆方式如同一般以拇指、食指和中指平均分佈在筆桿的三個方向輕握筆桿，勿用力過度。斜筆桿的握位位於前端較細處，而非握在較粗的部位。

2　筆桿約靠在食指最後一個關節前後，勿將筆拿太直立或傾斜。

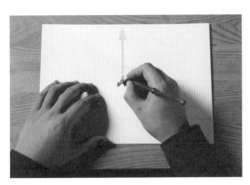

3　移動手腕，讓筆桿尾端稍微往身體方向靠，筆尖方向與身體正面垂直或稍微朝向右前方。

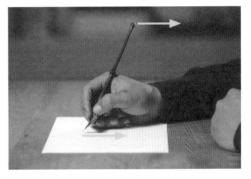

4　書寫時盡量減少手指的動作，要讓筆桿尾端移動方向盡量與筆跡移動方向相同。

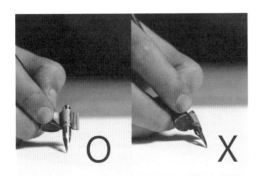

5　筆尖的儲墨面朝下或微微朝左，勿朝右或過度朝左。

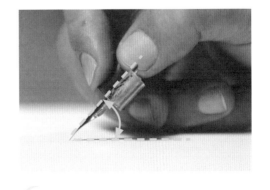

6　筆尖與紙張夾角約45～60度左右。

紙張

英文圓體和 E.S. 體在書寫時有固定的傾斜角度，為能有較舒適的書寫姿勢，在書寫時可以將紙張稍微逆時針旋轉，將 55 度傾斜線旋轉至與身體平面接近垂直，讓筆尖方向與書寫粗筆畫方向盡可能相同，使左右筆尖在書寫時受力能平均。但紙張旋轉多大角度，可以視個人習慣而定，並無絕對。

左手持筆

在筆者教學的日子也遇過不少慣用左手的朋友，因為書寫的方向一般來說初期會比右手持筆的朋友較不易上手，不過絕非無法跨越的障礙。慣用左手的朋友可直接使用直筆桿書寫，如同上述方式執筆，將紙張稍微逆時針旋轉來書寫，這是較為普遍的書寫方式。

在此提供另一種方式，是參照美國書法大師約翰·迪寇利布斯（John DeCollibus）的書寫方式，介紹給各位左手持筆的朋友。與一般由左往右書寫方式不同，這種書寫方式需要將紙張順時針旋轉約至 90 度或更多，書寫方向變成由上往下書寫，而大部分筆畫變成橫向書寫，筆桿則使用原本給右手專用的斜桿。此種書寫方式的好處是，在書寫時不用擔心書寫的左手在往右書寫時會碰觸未乾的墨水。

John DeCollibus 書寫方式。

使用此種方式書寫的朋友，觀看本書後方字體書寫教學時，可將書本順時針旋轉來觀看筆畫方向。

小試身手

現在我們介紹了基礎知識與工具的使用，在開始練習書寫字母之前先試用一下工具和暖身練習。

筆尖測試

使用新的筆尖，可先沾墨在不施加壓力的狀況下於練習用紙上輕輕畫圓，順時針與逆時針都可畫一下，看是否能順利畫出完整的圓而不斷墨。若出墨非常不順暢，或是容易瞬間大量出墨，都可再將筆尖重新處理過。此時也可檢視紙筆墨之間的契合度，若是寫後墨跡會在紙上暈開，則可以考慮換不同的紙張或墨水。

直線練習

雖稱為直線練習，但並非垂直基線的線條，而是與 55 度傾斜線平行的線條。

自左下繞弧線往上後，順著 55 度線下上來回、幾乎在原地來回畫直線，再微微向右移動，高度為 x 字高的三倍。此時須特別注意，盡量減少手指與手腕的動作，利用手肘前端為支撐點，用手臂帶動整枝筆移動，勿用手指轉動筆桿。書寫力道必須放輕，讓線條越細越好；若用力過度，向上的筆畫很有可能會讓筆尖卡在紙張上，使線條不穩定，更嚴重也可能造成筆尖的耗損。速度大概維持在一秒 2 ～ 3 個來回，以達到放鬆肌肉的效果；也可放慢速度來練習穩定度。

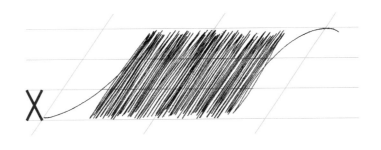

橢圓練習

E.S. 體字形結構幾乎都與橢圓形有關，欲將字體學好，練習畫橢圓是非常重要的課題。除了 E.S. 體，若想要學習史賓賽體，橢圓練習更是不可或缺的一環。

與直線練習相同，在這要畫的橢圓得傾斜 55 度，橢圓的長短軸比約 1：2 至 2：3 左右，高度也是 x 字高的三倍；運筆方式同直線練習、力道放輕。速度可維持在一秒 2～3 圈，也可放慢速度來練習穩定度。另外要注意，順時針與逆時針兩個方向都要練習。

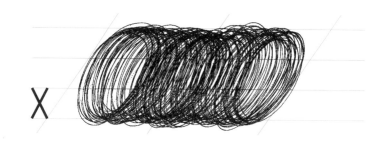

寫出粗筆畫

在兩種細線的練習之後，現在試著寫出粗筆畫吧。

要寫出粗筆畫之前，先回頭來看一下筆尖的結構。沾水筆尖在前端分為左右兩片，書寫細線時，放輕力道直接書寫即可；而要寫出較粗的線條時，需要稍微向下施加力量，將左右兩片筆尖在分開的狀態書寫，即可寫出粗線條。

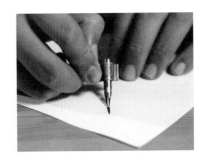

現在我們知道如何寫出粗筆畫，但只有這樣不夠，還要能寫出不同樣子的粗細變化： 向兩邊加粗、向左加粗、向右加粗。

下方圖片中藍色代表為左筆尖移動軌跡，紅色代表右筆尖移動軌跡，綠色則代表筆尖中心的移動軌跡，黑色虛線則代表著基準線。三種加粗方式若不細看確實很像，但實際上有所不同。在開始學習字母之前，若能先熟悉不同移動軌跡的差異，對往後筆畫結構的理解將會有很大的幫助。

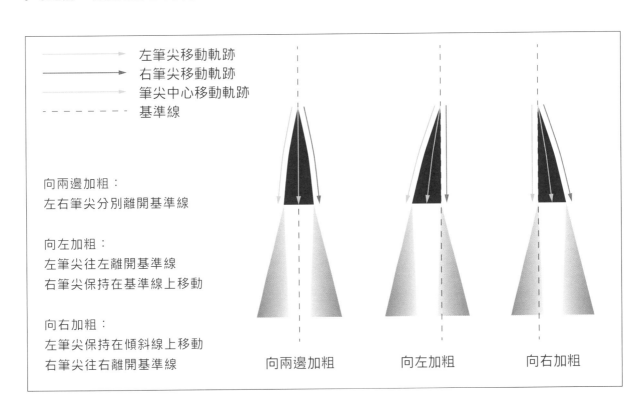

左筆尖移動軌跡
右筆尖移動軌跡
筆尖中心移動軌跡
基準線

向兩邊加粗：
左右筆尖分別離開基準線

向左加粗：
左筆尖往左離開基準線
右筆尖保持在基準線上移動

向右加粗：
左筆尖保持在傾斜線上移動
右筆尖往右離開基準線

向兩邊加粗　　向左加粗　　向右加粗

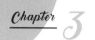

既然有加粗，相對來說也會有收細的情況，兩者都非常重要，強烈建議在開始寫字之前能先多嘗試，感受一下筆畫細微的差異。

方形頂部 & 方形底部 Square Top & Square Bottom

了解筆畫有不同的加粗和收細方式之後，接著跟各位介紹一個在 E.S. 體中非常、非常重要的筆畫特色：「方形頂部」和「方形底部」。簡單來說，為了寫出有如雕刻般的工整字體，在一些筆畫的上下端要寫得比較有稜有角，使書寫出來的字達到工整、精緻的感覺。

方形頂部

所謂的「方形頂部」是在筆畫起始的上邊需切平切齊於水平面，再依 55 度向左下書寫粗直線。在上方左右兩個端點需盡量寫出明確的角度而非圓弧。

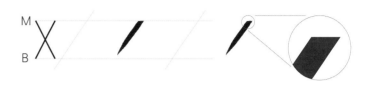

方形頂部 寫法 1

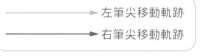
左筆尖移動軌跡
右筆尖移動軌跡

1 下筆時將筆尖落在最右上方的端點。

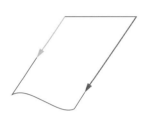

2 右筆尖停留在原處，將左筆尖往左推開。

3 到達想要的寬度後，用相同的力道往下寫，注意要保持筆尖分開的寬度一致，以確保書寫出的筆畫粗細一致。注意開始往下書寫的瞬間力道勿加大，否則兩邊端點會變圓潤而失去應有的稜角，下方筆畫也會變得比頂部粗。

方形頂部 寫法 2

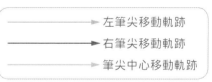
左筆尖移動軌跡
右筆尖移動軌跡
筆尖中心移動軌跡

1 下筆時將筆尖落在最右上方的端點。

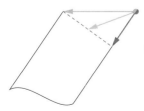

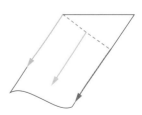

2 往左下書寫，過程中加重書寫力道，使左筆尖沿水平線移動，右筆尖沿 55 度傾斜線移動。此時書寫出的區域應接近是一個三角形的區域。

3 用相同的力道往下寫，以保持筆尖分開的寬度一致，寫出粗細相同的筆畫。

方形底部

「方形底部」是在筆畫結尾的底邊需切平切齊於水平面,在底邊左右兩個端點同樣需寫出明確的角度而非圓弧。

方形底部 寫法

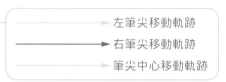

→ 左筆尖移動軌跡

→ 右筆尖移動軌跡

→ 筆尖中心移動軌跡

1 由於書寫時筆尖方向與傾斜向相同,所以在書寫過程中左右筆尖會一高一低,當右筆尖寫到底時,左筆尖通常還沒到底,此時尚有一三角形區域未寫到。

2 此時將筆畫往左下角端點書寫,過程中放輕力道,使左筆尖沿 55 度線移動,右筆尖沿水平底部向左靠攏。

說實在,方形頂部和方形底部對於剛開始接觸 E.S. 體的人來說會非常困難,但又是必須要學會的技巧,在這建議各位讀者先練習一下,然後再開始研讀後面的篇章,慢慢精進書寫技巧即可。

除了上面介紹的書寫方式,也有補筆的寫法,先不管頂部和底部是否有寫出方形,在主要筆畫寫完之後再回頭把方形尖角補畫上去。這種方式相對來說會容易許多,但除非是筆畫真的沒寫好,我個人是比較不會用這個方式來書寫,原因是這樣就不帥氣了!

不論使用哪種方式書寫,一定要確實練習這兩個極為重要的筆畫,能否寫出精緻的 E.S. 體,這個有稜有角的端點影響很大。

Engrosser's Script
小寫字母基本筆畫

E.S. 體是一種需要慢慢書寫的字體，也有人視之為一種「繪字」而非「寫字」。在此得先說明，這種字體與一般英文草寫不同，並非是一筆寫完一個字母或多個字母，而是類似拼圖的概念，將幾個不同的基本筆畫組合成一個字母，再將字母與字母組合成為一個單字。

以小寫 a 為例，就是由三個基本筆畫來組成

當然，這是以學習 E.S. 體為前提下的要求，也許在不同的狀況需求下，可以將筆畫連續書寫，看起來較為流暢或縮短書寫的時間，甚至加上一些變化和裝飾線條，但仍然應先將每個筆畫、每個字應有的規範了解清楚。

如同大家都熟知畢卡索的抽象畫，但是畢卡索從小訓練的寫實素描是非常扎實的，因此他的抽象畫是由寫實畫演進成抽象畫，而非毫無理由的抽象。

小寫基本筆畫

就如前述，小寫字母是由幾個基本筆畫所組合而成；若將基礎筆畫練好，要寫出漂亮工整的字母就指日可待了。

一般狀況下，小寫字母會佔據大部分書寫版面，而最能表現出 E.S. 體特色的也是小寫字母；換言之，小寫字母的影響甚巨，在書寫時不只需要注意每個字母本身的美觀，更要顧及整個書寫篇幅的整體感與一致性。因此，建議初期練習時可將字書寫大一些，較能把字體結構看清楚。

本書小寫字母教學將以 x 字高為 10mm 來示範，讀者可自行斟酌縮小，但建議學習初期 x 字高最好不要小於 7mm。

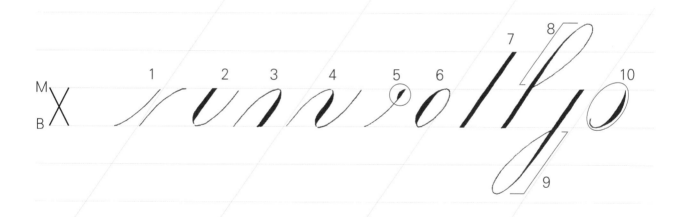

1. 連接（髮）線 Hairline Connector

2. 下轉角 Under Turn

3. 上轉角 Over Turn

4. 複合轉角 Compound Turn

5. 實心迴圈 Blind Loop

6. 橢圓 Oval

7. 粗直筆畫 Straight Shaded Stroke

8. 上迴圈 Upper Loop

9. 下迴圈 Lower Loop

10. 反向橢圓 Reversed Oval

1 連接（髮）線 Hairline Connector

第一個基本筆畫是一條細弧線，特別注意在書寫時一定要放輕力道，讓線條維持在最細的狀態，書寫方向為由左下至右上。幾乎每個小寫字母都會使用到這個基本筆畫，也使用在字母與字母的連接，練習時絕不可馬虎帶過，需謹慎練習每個細節。

※ 以功能性來說，此筆畫可稱為「連接線」；以外觀粗細來看，此筆劃為一條「髮線」。

※ 所有的細線都可稱為「髮線」，並非單指筆畫。

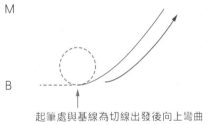

起筆處與基線為切線出發後向上彎曲

1

由基線起筆，沿基線的切線出發後，逆時針向上彎曲至中線停筆，高度剛好為一個 x 字高。

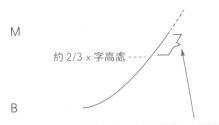

約 2/3 x 字高處----

筆畫最後約 1/3 部分與 55 度傾斜線平行

距離中線 1/3 ～ 1/4 x 字高處，筆畫恰好彎曲至與 55 度傾斜線平行，再直線往上至中線停筆。

常見 NG 寫法：

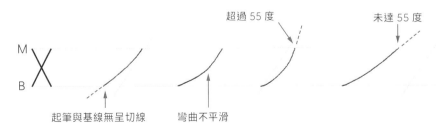

超過 55 度

未達 55 度

起筆與基線無呈切線

彎曲不平滑

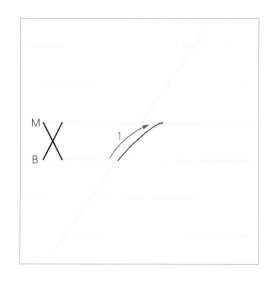

第二種連接（髮）線與上一個基本上為相同的外觀，但剛好旋轉了 180 度，而書寫方向一樣是左下至右上，同樣也會出現在字母結構中。

建議在練習此筆畫時，於書寫後將紙張旋轉 180 度，再與上一個筆畫相對照，兩者應盡量完全相同。

這兩個筆畫也常稱之為上升細線 (upstroke)。

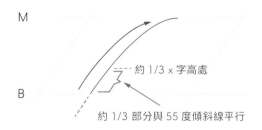

1

由基線出發往 55 度方向書寫，從基線至約 1/4 ～ 1/3 x 字高處為傾斜 55 度的直線，再順時針微向右彎曲至中線停筆。

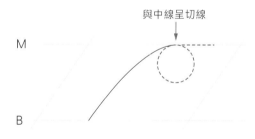

收筆處與中線呈切線。

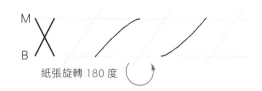

筆畫書寫完成後，將筆畫旋轉 180 度，應盡量與上一個筆畫相同。

常見 NG 寫法：

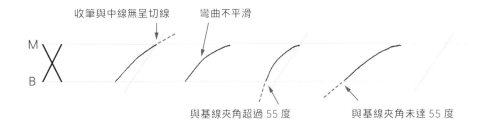

收筆與中線無呈切線　　　彎曲不平滑

與基線夾角超過 55 度　　　與基線夾角未達 55 度

下轉角 Under Turn

下轉角運用在 i、u、w 等小寫字母，整體結構分為左右兩部分。左半部為一個「粗筆畫」，上方約 2/3 部分為等寬的粗直筆畫，起筆處為「方形頂部」，底部 1/3 則是將筆畫慢慢往右邊收細，到基線時剛好為最細的筆畫。而右半部則與前面介紹的第一個連接（髮）線相同。

整個筆畫的底部看起來是有些尖的圓角，這是 E.S. 體很重要的特色之一，切勿將轉角寫得太過圓潤。因此特別注意左右兩邊需分開為兩個筆畫書寫，尤其是初期練習時若將兩邊一筆完成，底部轉角通常會寫得太圓，而失去 E.S. 體應有的特色。

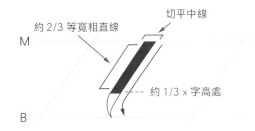

約 2/3 等寬粗直線　　　切平中線

約 1/3 x 字高處

1-1

稍加壓力將筆尖撐開寫出「方形頂部」，自中線延 55 度傾斜線維持相同力道向下運筆，至 1/4 ～ 1/3 x 字高處為等寬的粗筆畫。

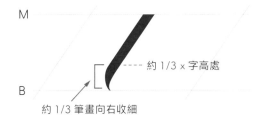

1-2

於 1/4 ～ 1/3 x 字高處,開始放輕書寫力道,將左筆尖慢慢向右筆尖靠攏,寫至基線時左右筆尖併攏,使筆畫收為最細的狀態,並抬起筆尖,完成左側粗筆畫。

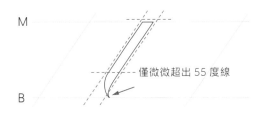

注意! 此筆畫在視覺上為一直線,上方可視為一平行四邊形,下方筆畫向右收細,筆畫右側幾乎還是在 55 度線上,只有底部能稍微超出,勿過於向右彎曲。

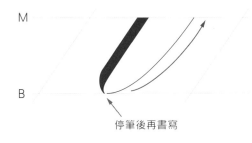

2

第二筆由第一個筆畫末端接上,或也可稍微將兩個筆畫分開,由基線向上書寫至中線停筆,書寫方式同上一單元的連接(髮)線。兩個筆畫需確實分為兩筆畫書寫,勿一筆寫完。

常見 NG 寫法:

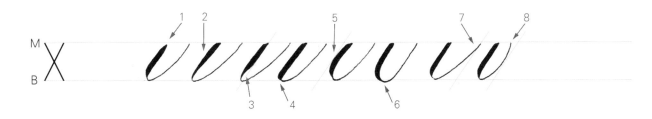

1. 無寫出方形頂部
2. 筆畫變細,上方應維持相同寬度
3. 底部畫筆不應向左收細
4. 筆畫太晚收細,應留下 1/4 ～ 1/3 收細

5. 筆畫太早彎曲,視覺上變為弧線,應保持筆直
6. 收筆過於向右,使底部太圓潤
7. 彎曲未達 55 度,左右兩筆無平行,開口過大
8. 彎曲超過 55 度,左右兩筆無平行,開口過小

筆畫連接

能掌握書寫單個筆畫的要點之後，進一步練習將多個筆畫連續書寫。在書寫多個筆畫時可以先寫一個連接線，再接著寫下轉角。連接線與下轉角的連接處，有以下幾點該注意。

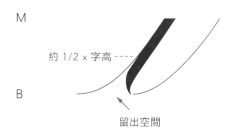

約 1/2 x 字高

留出空間

1

連接線與下轉角的粗筆畫連接點，約位於 1/2 x 字高處，並留出下方空間。但畢竟人不是機器，稍高或低都可以接受，不要離 1/2 x 字高太遠即可。尤其切勿讓連接點過低，會使下方空間消失。

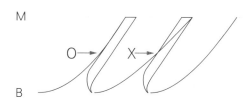

2

連接線與粗筆畫的左側邊為切線連接，勿成為交叉的線條。

觀察上個世紀初許多大師的手稿後，常見到兩種不同的寫法，一是如前所示，在書寫時將筆畫接在一起；另一種如下圖，將每個筆畫都單獨分開不相連，此種方式尤其常出現在一些教學用的示範中。兩種型態基本上書寫方式都相同，唯獨差在筆畫是相接還是個別獨立。

③ 上轉角 Over Turn

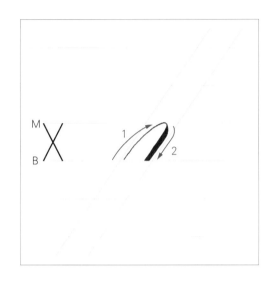

上轉角運用在 r、m、n 等小寫字母，整體結構與下轉角相同，差別在旋轉了 180 度。同樣分為左右兩部分，左半部為第二種連接髮線。右半部的上方約 1/3 為向右加粗的筆畫，下方約 2/3 為等寬的直筆畫，而底部收筆處為「方形底部」，需與基線切平切齊。

筆畫的頂部同樣是有些尖的圓角，勿太過圓潤。不少早期的教材中提到這個筆畫是一筆完成，但我建議練習時，可以像下轉角一樣分為兩部分書寫，待較能掌控筆畫細節後，再將筆畫一筆完成，以免將頂部寫得過圓。

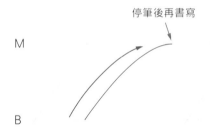

停筆後再書寫

1

第一筆由基線向上書寫至中線停筆，書寫方式同上一單元的第二種連接（髮）線。起筆處與基線夾角 55 度出發，停筆處與中線呈切線。

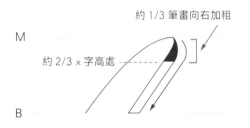

約 1/3 筆畫向右加粗

約 2/3 x 字高處

2-1

連接上個筆畫，從中線開始沿 55 度傾斜線往下慢慢加重力道書寫，約至 2/3~3/4 x 字高處，寫出向右加粗的筆畫。

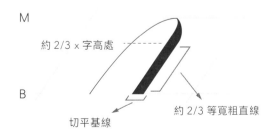

約 2/3 x 字高處

切平基線

約 2/3 等寬粗直線

2-2

接續上個步驟，繼續往下書寫等寬的粗直線，至基線處寫出方形底部後停筆。

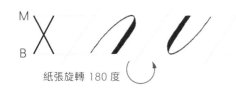

僅微微超出 55 度線

注意!此筆畫在視覺上為一直線,筆畫左側幾乎是在 55 度線上,上方起筆僅可微微向右,勿過於向右彎曲。

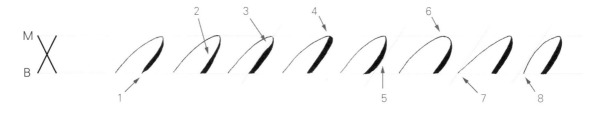

筆畫書寫完成後,將筆畫旋轉 180 度,應盡量與下轉角相同。

紙張旋轉 180 度

常見 NG 寫法:

1. 無寫出方形底部
2. 整個筆畫由細至粗,未見到下方應等粗的部分
3. 底部畫筆不應向左加粗
4. 筆畫太早加粗,加粗範圍約佔 1/4 ～ 1/3 x 字高

5. 筆畫彎曲過度,視覺上變為弧線,應保持筆直
6. 頂部太過圓潤
7. 起筆方向未達 55 度,左右兩筆無平行,開口過大
8. 起筆方向超過 55 度,左右兩筆無平行,開口過小

筆畫連接

連續書寫上轉角時,下一個筆畫的連接髮線只需從 1/2 x 字高往上寫到中線即可,同樣要在連接處上方留出空間。

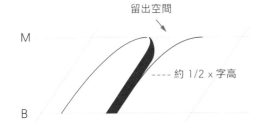

1

下一個筆畫的連接線由 1/2 x 字高處向上書寫，並留出上方空間。

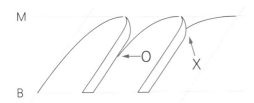

2

連接線與粗筆畫的右側邊為切線連接，勿成為交叉的線條或從過高的地方書寫。

如同下轉角，我們可以將筆畫完全連接或是稍微分開，兩種方式都很常見。如前所示，我在書寫連續的下轉角時，大多會選擇將筆畫分開來，因為在上一個粗筆畫墨水還沒完全乾的情況下，連著書寫向上的連接髮線時，有時會將墨水微微拖出，使起筆處筆畫稍微變粗，視覺上就沒這麼乾淨俐落，如下圖左可見兩種不同的比較。其實這只是一個很微小的差異，把筆畫完全連接的書寫方式也絕對不是錯的，只是一種選擇。

還有另一種書寫方式，如下圖右，是直接將兩個完整的上轉角很靠近的分開書寫，也可視為連續的筆畫。

4 複合轉角 Compound Turn

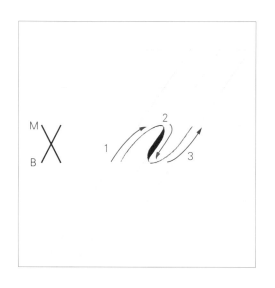

複合轉角，顧名思義就是結合了上、下轉角的部分結構組成，也可稱為雙轉角。第一筆與第二筆的上半部可視為上轉角，第二筆的下半部與第三筆，則與下轉角相同。理想狀況下，整個筆畫在旋轉 180 度後應該與旋轉前完全相同。

第二個筆畫的結構還可以細分為三個部分，上方約 1/4 ～ 1/3 為向右加粗的筆畫；中間約 1/3 部分為等寬的粗筆畫；下方 1/4 ～ 1/3 為向右收細的筆畫。上下轉角處同樣保持為略尖的圓弧，勿書寫過於圓潤。

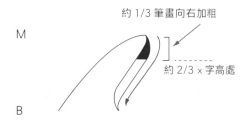

1

第一筆連接線由基線向上書寫至中線停筆，起筆處與基線夾角 55 度出發，停筆處與中線呈切線。

約 1/3 筆畫向右加粗

約 2/3 x 字高處

2-1

第二筆自中線，沿 55 度傾斜線往下，慢慢加重力道書寫，約至 2/3 ～ 3/4 x 字高處，為向右加粗的筆畫。

約 1/3 x 字高處

約 1/3 為等寬粗直線

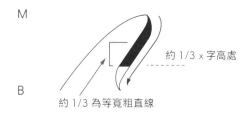

2-2

繼續往下書寫等寬的粗直線，至約 1/3 ～ 1/4 x 字高處。

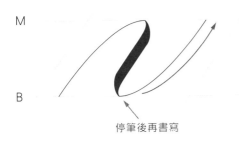

向右收細後停筆

2-3

慢慢放輕力道，將筆畫向右收細，至基線處筆畫收為最細並停筆。

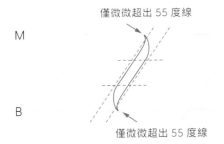

停筆後再書寫

3

第三筆的連接（髮）線，由第二個筆畫末端接上，自基線向上書寫至中線停筆。與粗筆畫確實分開書寫，勿一筆寫完。

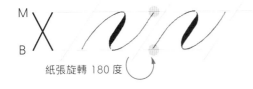

僅微微超出 55 度線

僅微微超出 55 度線

視覺上第二個筆畫仍為直線，勿將筆畫書寫過於彎曲、超出 55 度線過多。中間 1/3 可視為一平行四邊形。

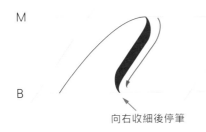

紙張旋轉 180 度

筆畫書寫完後，將紙張旋轉 180 度，應盡量與旋轉前的原筆畫相同。

常見 NG 寫法：

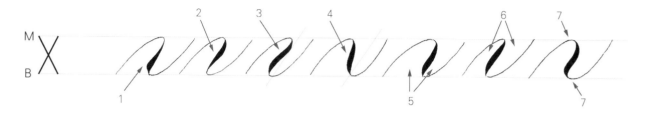

1. 粗筆畫上細下粗無對稱

2. 粗筆畫上粗下細無對稱

3. 粗筆畫傾斜過度

4. 粗筆畫傾斜不足

5. 空間左大右小，不對稱

6. 空間左小右大，不對稱

7. 上下轉角過圓

筆畫連接

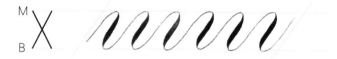

複合轉角在連接時，無法像上、下轉角用原本的筆畫去連接，而是將前後的連接線各擷取一半來組成一個複合曲線（或稱為雙曲線）＊，以做為筆畫連接之用。此種連接線也運用在下轉角與上轉角之間的連接，和下轉角與複合筆畫之間的連接，是相當重要的筆畫連接方式，務必確實練習。

＊以外觀來說，只要一個線條有轉兩個彎都可稱為複合曲線或雙曲線，並非單指此處介紹的連接線。

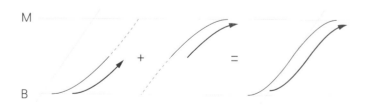

1

由兩種連接線各擷取紅色部分，組合成完整的複合連接線，筆畫中央部分角度需接近 55 度。在書寫時需一筆完成，勿分為兩筆。

2

在書寫完複合轉角的粗筆畫後,接著是複合連接線,再接著書寫下一個複合轉角的粗筆畫。

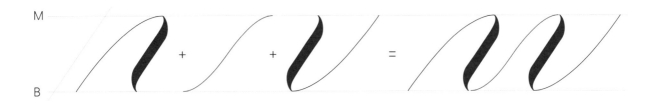

3

注意複合連接線左右兩邊的空間應大小相等、形狀相同。

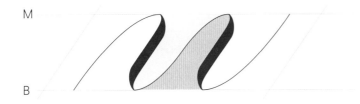

4

與兩個下轉角之間的空間相比,複合曲線兩邊的空間寬度會較大。

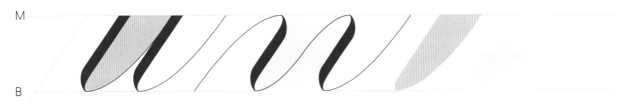

除了練習複合轉角的連接之外,可以加入上、下轉角一起練習,因為一半以上的小寫字母都會使用到這三種筆畫,多加練習對未來書寫會很有幫助。如下圖,依序將下轉角、複合轉角、上轉角接續書寫,書寫完後可以旋轉180度,應該要盡量接近原筆畫。

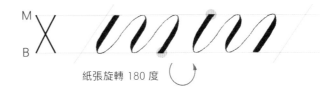

紙張旋轉 180 度

⑤ 實心迴圈 Blind Loop

實心迴圈這個筆畫，其實是指圖中第二個筆畫的部分；也就是示範筆畫中上方類似半圓的結構，也可以視為橢圓的一部分。

這個實心迴圈不會獨自出現，都會依附在髮線之上，因此練習時需與髮線一併練習，並特別注意這個半圓是在髮線的左側，勿寫到髮線右側。

1

第一筆連接髮線由基線向上書寫至中線停筆，起筆處與基線呈切線出發，停筆處與中線夾角 55 度。

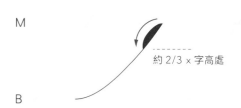

約 2/3 x 字高處

2

第二筆自中線向左下微微加壓畫弧線，再放輕力道書寫至約 2/3 x 字高處停筆。在書寫較小字體的情況下，有時只需輕輕往左下畫弧線即可，墨水會自行填滿筆畫。

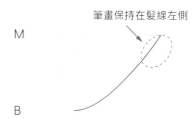

筆畫保持在髮線左側

實心迴圈為橢圓的一部分，且需保持在髮線的左側。

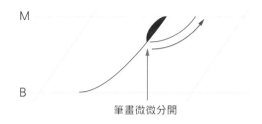

筆畫微微分開

為了連接後面的筆畫，在第二筆完成後再接著書寫一個縮小的連接髮線。通常此處我也會將筆畫微微分開不連接在一起，以避免將未乾的墨水拖出至第一筆髮線的右側。

在練習了前五個基本筆畫後，可以繼續往後練習剩下的基本筆畫，也可以直接到小寫字母的章節 P.062，學習 i、u、w、r、m、n、v、x 等字母。

6 橢圓 Oval

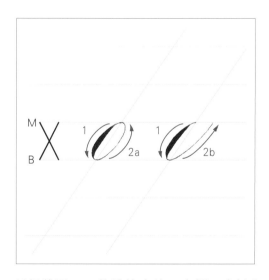

橢圓筆畫通常會有兩種書寫形態，一種為封閉的橢圓，另一種為開放的形式。兩種形態左邊的粗筆畫相同，僅右邊髮線略有不同。

粗筆畫部分頂部向左加粗後向下書寫，在底部約 1/3 部分筆畫向右收細於基線停筆，並非直接畫圓弧向上。封閉橢圓的右側髮線由基線向上書寫，起筆與連接髮線相同，至上方再往左彎曲接回粗筆畫的頂部。而開放形的右方則與連接髮線相同。

理想狀況下，整體筆畫的下半部，應該與下轉角相同，底部轉角處同樣勿書寫過於圓潤。

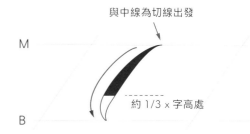

與中線為切線出發

M

B

約 1/3 x 字高處

1-1

粗筆畫頂端與中線呈切線出發向左下書寫，筆畫向左加粗後，沿傾斜線向下書寫至約 1/4~1/3 x 字高處。

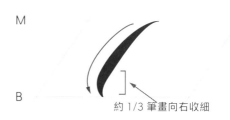

M

B

約 1/3 筆畫向右收細

1-2

將筆畫向右收細，並注意勿向右彎曲過度。

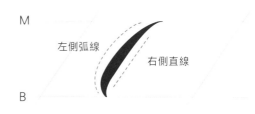

M

左側弧線

右側直線

B

筆畫右側的中段大部分為直線，並與 55 度傾斜線平行，僅上下微彎；利用筆畫左側做出弧線。

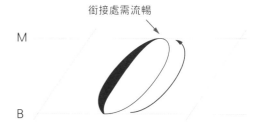

衝接處需流暢

M

B

2a

自基線向上書寫，起筆處書寫方式如同書寫連接髮線；約至 2/3 x 字高處時逆時針彎曲接回第一筆畫頂端，衝接處需呈現自然的弧線。

M

B

2b

自基線向上書寫，書寫方式如連接髮線，至中線停筆，筆畫末端與傾斜線平行。

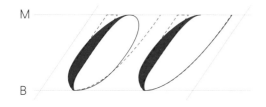

將筆畫與下轉角（虛線）重疊比較，下半部應盡量為相同的筆畫。

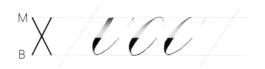

觀察兩種橢圓筆畫的下半部，應盡量與下轉角相同，勿將橢圓底部書寫太圓。

常見 NG 寫法：

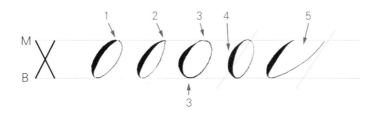

1. 粗筆畫起筆太用力，接點一粗一細不自然

2. 第二筆髮線無逆時針繞回，接點過尖

3. 上下轉角處過圓

4. 粗筆畫傾斜角度不足

5. 髮線過於右傾，開口過大

筆畫連接

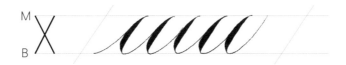

封閉的橢圓筆畫無法直接連接，我們用開放式的筆畫來練習連接。與下轉角類似，可以先從一個連接線開始，再接著書寫橢圓筆畫，在這要注意連接線由基線往上書寫約至 1/2 x 字高即可，寫得過高，筆畫會超出粗筆畫。

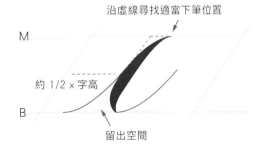

1

向上書寫連接髮線，約至 1/2 x 字高處停筆。

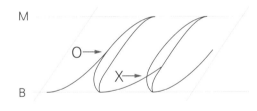

連接線太高

2

若連接線書寫過高，與下一個筆畫將無法連接。

沿虛線尋找適當下筆位置

約 1/2 x 字高

留出空間

3

取好下筆位置書寫粗筆畫，筆畫左側約 1/2 x 字高處，恰與連接線相連，並留出下方空間。隨後的髮線同樣書寫至 1/2 x 字高。

4

連接線與粗筆畫連接處為切線相連，勿使線條成交叉，或連接點過低。

如同下轉角的連接，這邊可以將前一個筆畫的連接線與粗筆畫微微分開書寫，也是很常見的書寫方式。雖然筆畫分開，仍然須注意讓筆畫連接處在視覺上為切線相接。

TIP

練習橢圓筆畫後，可至小寫字母章節 P.072，學習 c、e、o、a、r 等字母。

7 直粗筆畫 Straight Shaded Stroke

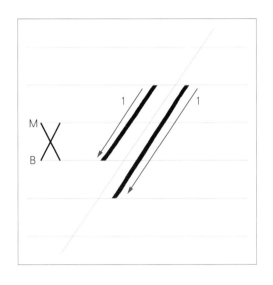

此筆畫為平行 55 度傾斜線的粗直線，整個筆畫需維持相同的寬度。筆畫上方為方形頂部，下方為方形底部，需切平切齊水平線，而非為圓弧或尖形。

在練習時可先從 2 倍 x 字高開始練習，較能掌控筆畫後，再進一步練習將筆畫拉長至 3 倍 x 字高。

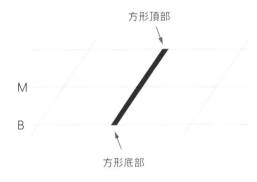

方形頂部

方形底部

1

從基線上兩倍 x 字高處下筆，先寫出方形頂部後，往下沿傾斜線書寫至基線收筆，並寫出方形底部。

整體筆畫為一個平形四邊形！

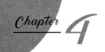

常見 NG 寫法：

1. 筆畫上下無寫出方形

2. 筆畫粗細不一，上粗下細

3. 筆畫粗細不一，上細下粗

4. 筆畫彎曲，未維持筆直

雖然粗直筆畫需注意的地方不多，但是上下的方形端點和維持線條的筆直，都相當不容易，需多加練習才能得心應手。

TIP

在練習粗直筆畫後，可至小寫字母章節 P.079，學習 t、d、p 等字母。

8 上迴圈 Upper Loop

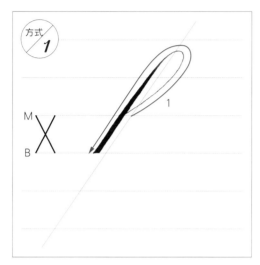

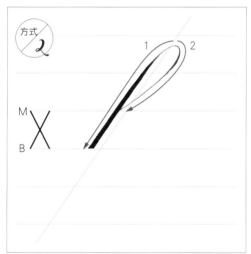

準確來説，這是指示範筆畫上方高於中線的部分，但一般在練習時會連下方的部分一起練習，整個筆畫稱之為上迴圈主幹（ascending stem loop）。

上方迴圈的整個形狀類似拉長的水滴，若將整個空間對半分割，兩邊應盡量接近對稱為佳。

左邊直線部分，從最頂端向下書寫時，會先有部分細弧線，再將筆畫向左加粗，至基線收筆為方形底部。

迴圈右邊細線與左方粗筆畫相交的位置，約略在中線的位置，或微微高於中線，相交的位置切勿低於中線高度。

整個筆劃的高度大約介於 2.5~3 倍 x 字高之間，這只是一個選擇，沒有絕對對錯，只要比例在這範圍左右都是可以接受的。我個人習慣書寫約 2 又 2/3 ～ 2 又 3/4 倍 x 字高。也有另一種 x 字高：上方迴圈約等於 5：7 的寫法。

筆畫書寫的方式有兩種，若是第一次接觸 E.S. 體，建議兩種方式都先試試，再選擇較順手的方式做為主要練習的目標。

方式 / 1

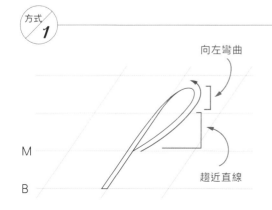

向左彎曲

趨近直線

1

由中線下筆後向右上運筆，前段約趨近於直線，在越過中線上方約一個 x 字高處，開始逆時針向左繞弧線至筆畫最高點。

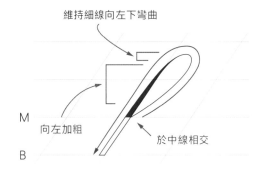

維持細線向左下彎曲

向左加粗

於中線相交

M

B

2

由最高點維持筆畫為細線，繼續逆時針向左下彎曲，再開始將筆畫向左加粗，沿傾斜線方向書寫，在中線處與筆畫起始點相交。

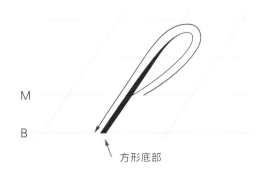

M

B

方形底部

3

持續沿傾斜線向下書寫至基線，並寫出方形底部後停筆。

方式 *2*

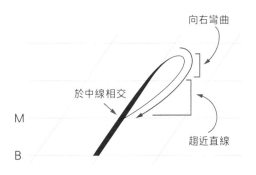

細線向左下彎曲

向左加粗

M

B

方形底部

1

由筆畫頂點開始，逆時針向左下彎曲書寫細線，再將筆畫向左加粗，沿傾斜線方向書寫至基線，寫出方形底部收筆。

向右彎曲

於中線相交

趨近直線

M

B

2

回到筆畫頂端，順時針向右下彎曲書寫細線，越過中線上方約一個 x 字高處，維持細線向左下書寫，與第一筆粗筆畫於中線處相交並停筆。

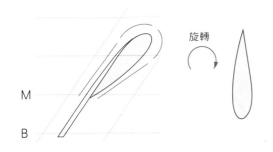

迴圈內的空間，形狀類似拉長的水滴。

將迴圈內的空間對半切開，兩邊形狀、大小趨近對稱為佳。

粗筆畫為向左加粗，筆畫右側應與 55 度傾斜線平行。

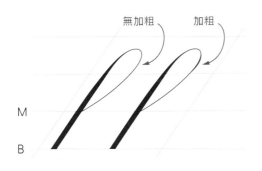

在箭頭所指處，可以將筆畫稍稍加粗，大概是比髮線稍粗一點即可，切勿書寫過粗。這樣書寫可以讓筆畫變化更加豐富，整體感覺更加精緻。

若以第一種方式書寫，可在筆畫寫完後再補上這個筆畫；以第二種方式書寫時，直接在書寫第二個筆畫時加粗筆畫即可。

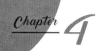
常見 NG 寫法：

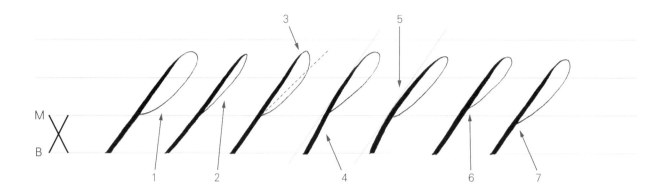

1. 細線底部過於彎曲，使迴圈內空間過大

2. 迴圈空間太窄太小

3. 迴圈左上方彎曲不足，迴圈空間不對稱

4. 粗筆畫未平行 55 度傾斜線

5. 整體粗筆畫彎曲不夠筆直

6. 相交點過高，迴圈部分比例明顯太小

7. 相交點低於中線，迴圈部分比例明顯過大

筆畫連接

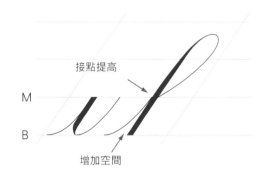

接點提高

M

B

增加空間

與前一個字母連接，或在單字的字首時，與前方連接線的接點常會提高至中線處，與前面介紹的筆畫連接於 1/2 x 字高處略有不同。因為此筆畫底部無向右收細，所以將接點提高來增加下方空間，使空間大小較為平衡。

在練習此筆畫時，建議可以與前方連接線一同練習。

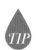

TIP

可至小寫字母章節 P.083，學習 h、k、f、l、b 等字母

⑨ 下迴圈 Lower Loop

與上迴圈相同，下迴圈是指示範筆畫下方，低於基線的部分，在練習時也會連上方的粗筆畫一起練習，整個筆畫稱之為下迴圈主幹（descending stem loop）。

基本上此筆畫外形與上迴圈筆畫應完全相同，僅是旋轉180度，所以許多該注意的細節也都相同。下方迴圈的部分形狀類似拉長的水滴，將整個空間對半分割，兩邊應盡量接近對稱為佳。

筆畫頂端起筆處為方型頂部，向下書寫時先維持筆畫等寬，再將筆畫向左收細至最細，往左順時針繞弧線後，再以接近直線的筆畫向右上回到基線與粗筆畫相交。交點位置在基線處或可稍低於基線，切勿過低或高於基線。

整個筆畫的高度同樣約介於 2.5~3 倍 x 字高之間，或是 5：7 的概念。書寫方式也有類似上迴圈分別書寫左右兩邊的寫法，但目前我很少見過有人用這種方式書寫，在此就不特別介紹。

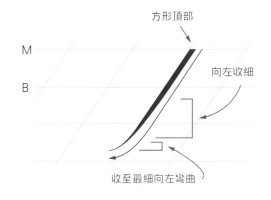

1

由中線下筆，寫出方型頂端後，沿 55 度傾斜線筆直向下書寫，先維持同樣筆寬後將筆畫往左收細，將筆畫收至最細後逆時針向左彎曲。

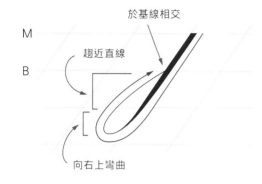

2

繼續順時針像上繞弧線後,以接近直線向右上書寫,至
基線與粗筆畫相交。

迴圈內空間形狀同樣類似拉長的水滴,空間分割後左右
兩邊盡量對稱。

粗筆畫為向左收細,筆畫左側應與 55 度傾斜線平行。

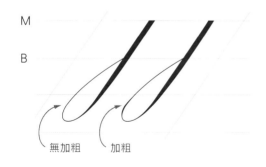

在箭頭所指處,同樣可將筆畫稍稍加粗,在筆畫寫完後
再補上這個筆畫即可。

常見 NG 寫法：

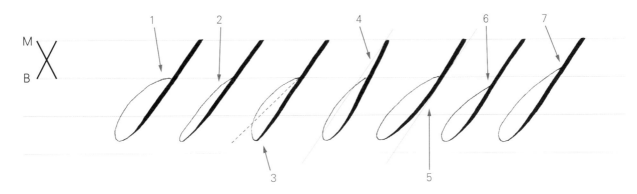

1. 細線上端過於彎曲，使迴圈內空間過大

2. 迴圈空間太窄太小

3. 迴圈右下方彎曲不足，迴圈空間不對稱

4. 粗筆畫未平行 55 度傾斜線

5. 整體粗筆畫彎曲不夠筆直

6. 相交點過低，迴圈部分比例明顯太小

7. 相交點高於基線，迴圈部分比例明顯過大

筆畫連接

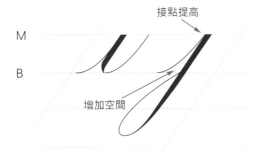

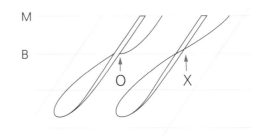

與前一個字母連接，或在單字字首時，與前方連接線的接點同樣可提高至中線處，以增加下方空間，使空間大小較為平衡。

後方的連接線，需將下迴圈筆畫書寫完畢後，再從筆畫右側、於基線開始書寫，勿連著迴圈筆畫結尾一筆向上。

可至小寫字母章節 P.090，學習 j、g、y、q、z 等字母。

⑩ 反向橢圓 Reversed Oval

反向橢圓在外觀上近似橢圓筆畫旋轉 180 後的粗筆畫部分，主要出現在小寫字母 s。

筆畫上半部與上轉角相同，從中線起先將筆畫由最細向右加粗，再往左下方書寫；下半部則是再將筆畫向左收細，並稍微向左彎曲，到基線時筆畫需收為最細，最後再稍微向上彎曲書寫即可。

特別注意粗筆畫部分在視覺上，方向仍應平形於 55 度傾斜線，筆畫書寫勿過於彎曲；粗筆畫左側中間大部分接近為直線。

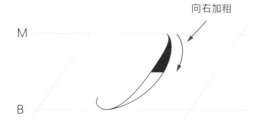

1

於中線下筆後，自最細的筆畫開始向右加粗書寫，再沿 55 度傾斜線向左下書寫。

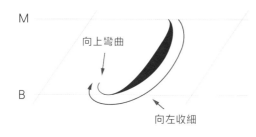

2

繼續往下書寫至基線，同時緩緩將筆畫向左收細，最後順時針向上彎曲。

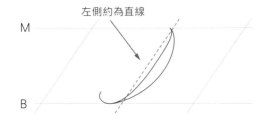

左側約為直線

M

B

筆畫左側約略為平行 55 度之直線。

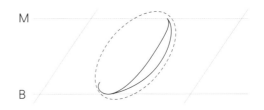

M

B

整個筆畫為橢圓的一部分。

常見 NG 寫法：

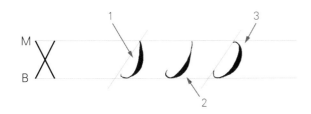

M

B

1

3

2

1. 粗筆畫部分傾斜度不足

2. 加粗太慢，使筆畫加粗部分太低

3. 筆畫向右過多，使整體筆畫向右突出，整體太過彎曲

TIP

可至小寫字母章節 P.096，學習小寫字母 s。

Engrosser's Script
小寫字母

第一個部分我們介紹以「上、下轉角」和「複合轉角」為主結構的字母，其中除了 i 之外，其他字母都是寫在 x 字高的範圍內；請務必運用格線來練習，除了要將筆畫的每個細節寫好，寫滿整個 x 字高也須特別注意，讓每個字母的上下端分別落在中線與基線，只有 i 的圓點會在 x 字高的範圍之外。

初期練習時若將字寫得較小，很容易將應注意的筆畫細節忽略而含糊帶過，因此建議配合 x 字高為 10mm 的格線紙練習，先將字寫大以確實注意到每個細節，能確實掌握後再慢慢縮小字母書寫。

小寫字母 (i)

第一個要介紹的是小寫字母 i，由一個「連接線」和「下轉角」再加上圓點所組成。

第一筆的連接線書寫完後，將筆提起，向右移動約一個粗筆畫的寬度後下筆，再將筆畫向左加粗書寫出方形頂部，左筆尖接觸到第一筆連接線後開始向下書寫完成粗筆畫，再寫第三筆完成下轉角。

上方圓點的直徑與下方粗筆畫的寬度相當，需確實畫好，勿只用筆尖輕點馬虎帶過。圓點的左右位置應在下方粗筆畫的 55 度延伸線上；高度約在中線上方 2/3 倍 x 字高處。圓點也常見書寫在不同高度，但有一定的範圍。

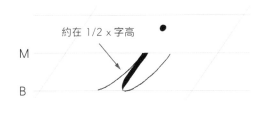

注意第一筆連接線與粗筆畫連接點約在 1/2 x 字高處，並注意留出下方空間；連接處需為順暢的切線而非交叉的線條。

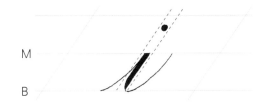

圓點在下方粗筆畫 55 度延伸線上，圓點寬度與粗筆畫寬度相當。

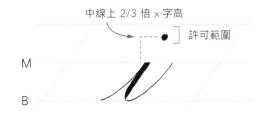

圓點高度約在中線上方 2/3 倍 x 字高處；也常見於中線上方 1/2 ～ 1 倍 x 字高的範圍內，勿書寫過低以至於太接近下方的粗筆畫，唯在整個書寫篇幅內宜統一書寫高度。

小寫字母 (u)

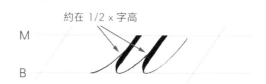

小寫字母 u 由連接線與兩個連續的「下轉角」組成，注意兩個下轉角應盡量維持一致的大小、粗細與轉角高度等。字母 u 應注意的細節，如筆畫連接處高度與連接方式等，若有確實練習下轉角，應可以順利書寫。

約在 1/2 x 字高

連接線與粗筆畫連接點約在 1/2 x 字高處，並注意留出下方空間；連接處需為順暢的切線而非交叉的線條。

小寫字母 (w)

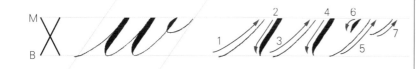

小寫字母 w 為兩個「下轉角」，再加上「實心迴圈」所組成，也就是一個字母 u 再加上最後的實心迴圈與連接線即可。特別注意兩個筆畫與筆畫之間的空間，需維持固定大小。

兩空間維持相同

圖中所標示的兩個空間，在視覺上要盡量維持相同的寬度、大小，這是 ES 字體非常重要的特色之一；基本上每個粗筆畫之間的距離、空間需盡量維持相同，整體篇幅才會工整、有一致性。

練習 i、u、w

在練習了字母之後，將字母組成單字也是相當
重要的環節，雖然目前只有 i、u、w 三個字母，
還不足夠成單字，但我們可先試著將 i、u、w
三個字母連接起來當成一個單字來練習。

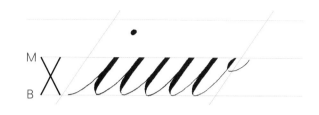

前個章節下轉角的筆畫連接，我們練習了連續書寫五個下轉角，這個練習其實就是 i、u、w 三個字
母連接起來的一個部分；在書寫時可以先將三個字母的下轉角書寫完成（如下圖左），再補上 w 最
後的「實心迴圈」和 i 的圓點（如下圖右）。

這種最後才補上筆畫的方式，在寫西洋書法時很常見，有的人會寫完一個單字後補上，也有人寫完
好幾個單字或一整個句子後才回頭補上，端看個人習慣，無絕對的規範，但要記得確實補上筆畫，
才不會像我以往常常發生「漏點」的狀況！當然，要一個字母一個字母依序完整寫完也可以，這樣
也較不會遺漏筆畫。

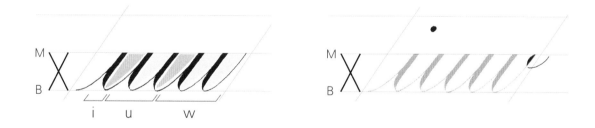

回到上圖左，可以看到五個上色的空間，兩個粉紅色空間是字母與字母中間的「字元間距」
（Letter-spacing），而藍色空間則是前面介紹字母 w 時提過，一個字母中筆畫與筆畫中的空間，
我們稱之為「字腔」（counter）。

在一般狀況下，我們會讓「字元間距」與「字腔」兩種空間的寬度一致，讓整個版面中的文字達到
整齊劃一的規律感，換句話說就是要讓每個粗筆畫之間的距離相當。再次強調，這是 ES 字體非
常非常重要的特點，通常都需要一段時間練習。

小寫字母 ⓡ

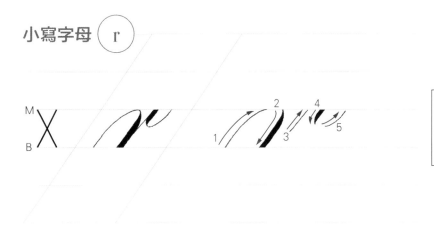
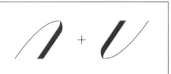

字母 r 由一個「上轉角」與一個縮小的「下轉角」組成。前兩個筆順組成的上轉角，在較能掌控筆畫細節後，也可一筆完成，不用分開書寫。

連接前後兩個部分的筆順 3，約從 1/2 x 字高起筆，沿 55 度傾斜線向右上書寫直線，或可比 55 度傾斜線再稍微向右傾，讓起筆處與前方粗筆畫右側為切線，像是延伸出來的線條而不是交叉。

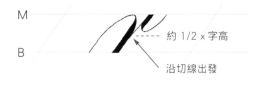

約 1/2 x 字高

沿切線出發

第三筆的起筆處約在 1/2 x 字高處，切勿過高。線條在視覺上應由上轉角的右側邊延伸而出，勿成為交叉的線條。

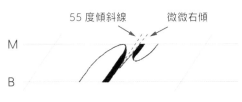

55 度傾斜線　微微右傾

第三筆為 55 度直線或微微右傾，切勿過於傾斜。

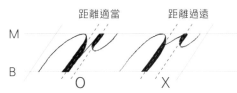

距離適當　　距離過遠

O　　　　　X

筆畫過於傾斜，會使前後兩個粗筆畫距離過遠，筆畫連接處也會變成交叉的狀態，像是樹幹上長出的樹枝。

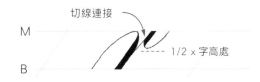

切線連接

1/2 x 字高處

最後縮小的下轉角，僅以左側觸碰在細線上，整個筆畫保持在第三筆右側；交接處同樣為切線進入。筆畫的大小約 1/3 倍 x 字高，勿書寫過長。

小寫字母 ⓍX

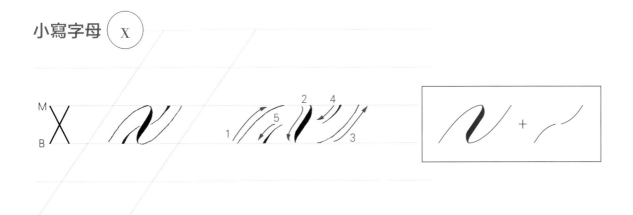

小寫字母 x 同樣以「複合轉角」做為主要結構，再加上兩個外型類似「連接髮線」的小筆畫組成。
這兩個筆畫與連接髮線的不同之處，在筆畫靠近中線與基線的上、下端點需要稍微將筆畫加粗，所
以書寫方向是由上往下書寫，而非像連接髮線的向上書寫。

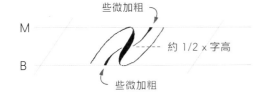

如圖中標示，上面的筆畫自中線開始書寫時，稍將筆畫加粗後向
下書寫，並隨即放輕力道書寫細線；下方的筆畫則是向下書寫到
接近基線時，開始將筆畫稍微加粗至基線停筆。

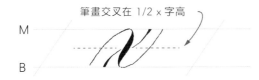

複合轉角與兩個小筆畫交叉在整個字母高度的一半，也就是 1/2 x
字高處。

小寫字母 ⓋV

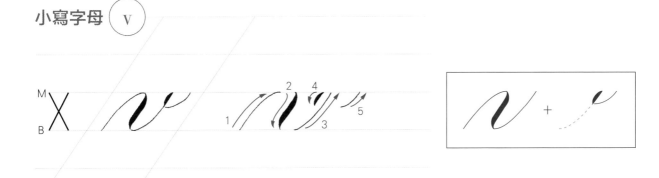

字母 v 主要結構為一個「複合轉角」，再加上結尾的「實心迴圈」，前兩個筆順在熟悉後可合併為一筆畫書寫，但筆順 3 還是建議分開來書寫；完成複合轉角後，再加上實心迴圈和連接線即可，與字母 w 最後的部分相同。

字母 v 整個結構都以「複合轉角」為主，而複合轉角一般又會比上、下轉角更加難寫好，務必多加練習，掌控筆畫的細節。

若將字母 v 與 w 重疊比較，後半部的筆畫大致相同。

小寫字母 n

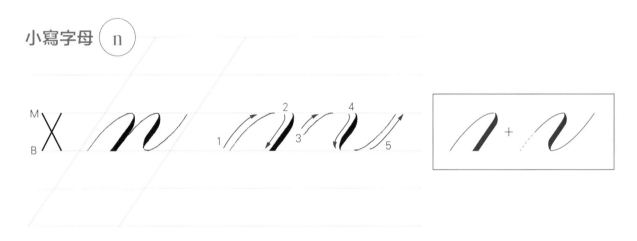

小寫字母 n 由「上轉角」和「複合轉角」組成，後方複合轉角約由 1/2 x 字高開始書寫，與前方的粗筆畫交接處可微微分開，以免將未乾的墨水拖出使髮線變粗，而視覺上與粗筆畫為切線。

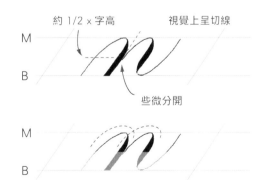

約 1/2 x 字高　　視覺上呈切線

些微分開

兩個筆畫的連接處約在 1/2 x 字高處；筆畫些微分開，避免前方粗筆畫未乾的墨水被拖出；連接處雖未觸碰，視覺上仍保持切線。

若僅觀察字母的上半部，兩個筆畫的上半部應儘量相同。

小寫字母 m

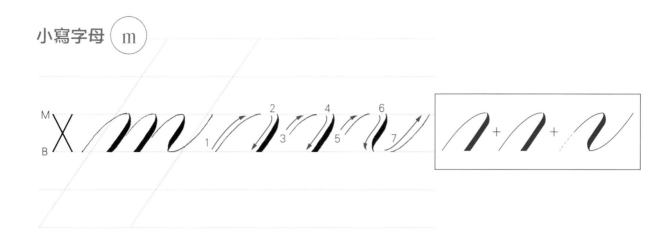

小寫字母 m 由兩個「上轉角」和「複合轉角」組成，也就是字母 n 前方多一個上轉角。字母中兩個字腔應該維持相同寬度，且與字母 n 的字腔大小相同。

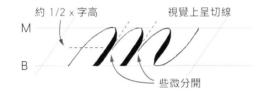

書寫 m 時大部分該注意的細節都與字母 n 相同。

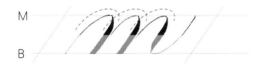

觀察字母上半部，三個筆畫的上半部應儘量相同。

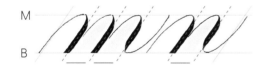

與字母 n 比對，字母 m 的兩個字腔與字母 n 的字腔，三個空間應大小相當，勿將字母 m 的字腔寫小；兩兩粗筆畫之間應保持相同間距。

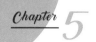

練習 r、v、x、n、m

在多學習了幾個字母後,接下來可以正式開始練習一些英文單字,接下來的練習有介紹一些字母連接時該注意的細節,也請仔細研讀。

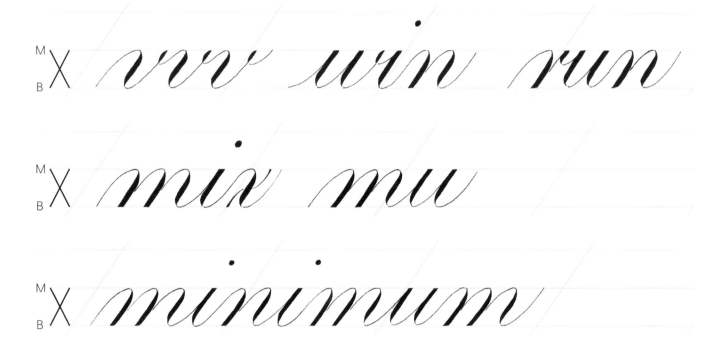

第一行中的三個練習,連續三個字母 v、 win 和 run 中,字母與字母間的連接線不是從基線開始書寫(vv、 wi、 ru),而是從字母結尾的高度開始連接。此狀況下可想像成是將連接線縮小,如 vv 之間因為後方要連接「複合轉角」,所以是用縮小的「複合曲線」(如下圖左)連接;而 wi 和 ru 則是用原本字母中縮小的「連接髮線」即可(如下圖中、右),此時連接線與後方「下轉角」仍然要以切線的方式連接。

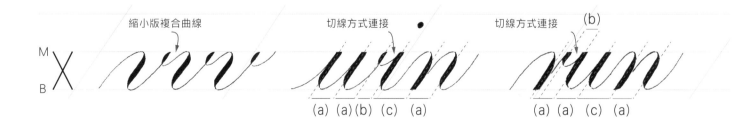

在前面的章節有提過要讓粗筆畫之間的距離相同，當然也會有不同的狀況；如上圖所示有 (a)(b)(c)
三種不同的空間：

(a) 連續的下轉角、連續的上轉角或上轉角連接複合轉角三種情況；其中 ru 間的情況較為特殊，若
　　先忽略字母 r 中縮小的下轉角，前後兩個筆畫中的空間則與前述狀況相同。
(b) 實心迴圈後方、字母 r 後方空間較小。
(c) 下轉角後方連接上轉角或複合轉角，因使用複合曲線，空間較大。

因此我們可以知道三種空間的大小關係應為： (c) ＞ (a) ＞ (b)

紙張旋轉 180 度

將字母 mu 連接，能夠好好檢視上、下、複合轉角是否書寫足夠精準。連接在一起的 mu 兩個字母
(如上圖左)，其中可以看到三個藍色區域的字腔和一個粉紅色區域的字元間距，首先檢視這四個空
間的寬度應該要儘量相同。

接著將寫好 mu 的紙張旋轉 180 度來檢視 (如上圖右)，整個形狀外觀應與旋轉前一樣，看起來仍
然是連接在一起的 mu 兩個字母，而此時原為「字元間距」的粉紅色區域則變成字母 m 的第二個「字
腔」。若觀察旋轉過後的字母與旋轉前差異很大，表示基本筆畫還可再更精進，並多加練習。

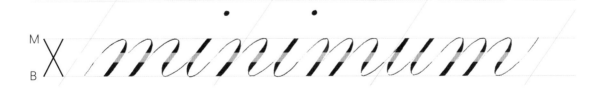

「minimum」這個單字同樣可以用來檢視筆畫，除了觀察粗筆畫之間的空間大小是否有一定的規律；
若將 x 字高中間部分遮蔽起來 (如上圖)，分別觀察上下方的各個轉角，每個轉角都應盡量相同。

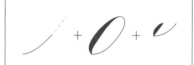 **Part.2~o、e、c、r、a**

小寫字母第二個部分我們介紹以「橢圓」為主結構的字母,除了 o、e、c、a 外還有字母 r 的另一種書寫形態。與上個單元相同,這部分的字母都是在 x 字高的範圍內,只有字母 r 會寫到中線以上的區域,在使用格線紙練習時,請確實將筆畫寫在相應的位置上。

小寫字母 o

方式 1

 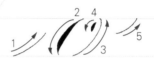 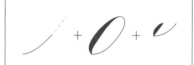

字母 o 主要結構為「橢圓」,再加上「實心迴圈」做為與後方字母連接之用。因為實心迴圈的頂端會比中線稍低,不像字母 w 和 v 是在中線上,所以注意不要將實心迴圈寫過大。

M ⸺ 1/2 x 字高
B

實心迴圈部分整體需高於 1/2 x 字高。

方式 2

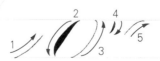 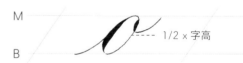

字母 o 的第二種寫法，主要差異在後方連接線不同。當字母 o 後方要連接上轉角或複合轉角時，可以書寫為這種模式；此時我們不寫實心迴圈，而是在橢圓（筆順3）寫完後，沿著橢圓右邊的細線往回再向下寫一個小小的粗筆畫（筆順4），再從粗筆畫底部往上書寫連接髮線（筆順5）。如此就能比較方便連接後方的上轉角和複合轉角，但並非一定要用這種方式，第一種書寫方式也是可以連接的。

觀察許多舊資料，發現這種書寫方式雖然不常出現在字母教學之內，但卻都會出現在單字裡，許多大師的手稿也都會出現，所以特別獨立提出。

最後一筆小連接線也可以寫逆時針向上的筆畫，直接連接下一筆畫。

小寫字母 e

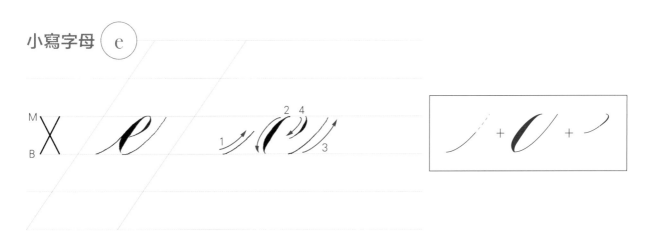

字母 e 以開放型的「橢圓」做為主要結構，最後再加上微微加粗的筆畫完成上方的小迴圈（筆畫4）。較傳統、標準的 E.S. 字體會以這種方式來寫字母 e，而不是像一般書寫時直接逆時針繞圈一筆完成整個字母。

最後完成小迴圈的向下筆畫，微微加粗即可，要比左方「橢圓」的粗筆畫細許多；筆畫最後與「橢圓」粗筆畫的接點約在 1/2 x 字高處。

連接處為順暢的弧線

M

最後筆畫與橢圓筆畫頂端的連接處，需畫出順暢的弧線；在書寫時平行向右出發再往下彎曲，若直接向下寫接點會成為尖角。

55 度傾斜線

M

B

筆畫加粗的部分，角度約與 55 度傾斜線相當。

小寫字母 c

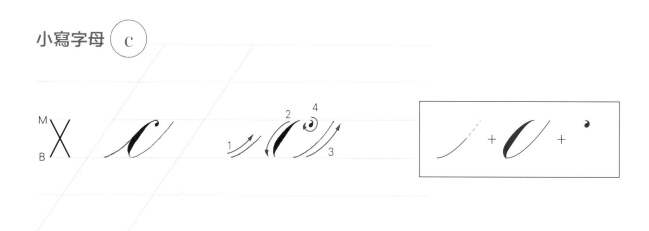

字母 c 書寫方式與字母 e 幾乎相同，只有最後一個筆畫改為一個上下顛倒的逗號（筆畫 4），稱之為「彎鉤」（hook）。

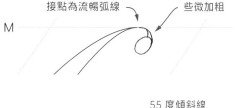

接點為流暢弧線　　些微加粗

M

類似逗點的彎鉤，與橢圓筆畫頂端的連接處需為流暢的弧線；在向下書寫時可微微加粗，再將圓點畫好。

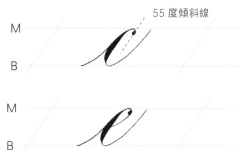

55 度傾斜線

M

B

彎鉤的角度約與 55 度傾斜線相當。注意勿向下書寫過多，使圓點距離中線太遠。

M

B

若將 c 與 e 兩字母重疊比較，包含上方圓弧的大部分筆畫都應相同，只有最後部分字母 c 是點，字母 e 是線條。

小寫字母 r

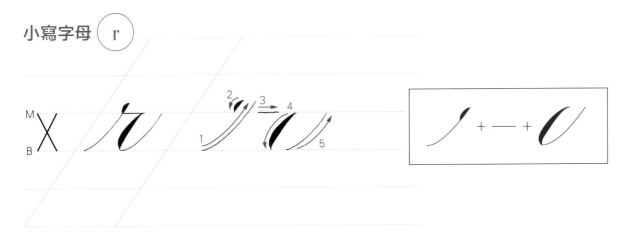

另一種字母 r 的書寫模式，同樣以開放的「橢圓」為主，最前方是一個「實心迴圈」，並以水平的橫線連接兩個筆畫。此時的實心迴圈需書寫在較高的位置，使整個半圓點的底部恰好在中線上；連接兩個筆畫的橫線也位於中線上。

兩種外型不同的字母 r 在使用時機並無特定之規範，任何情況下都可以使用；唯獨在同一個單字或一整個篇幅內，統一使用一種書寫方式為佳。

底端在中線上

實心迴圈半圓的底端，應正好在中線上，不得高或低於中線；中間連接的橫線也是位於中線。

若將 r 與 e 兩字母重疊比較，在橢圓筆畫部分是相同的。

小寫字母 (a)

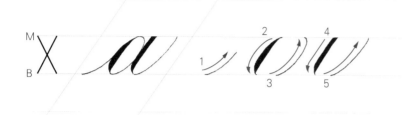

字母 a 由「橢圓」與「下轉角」組成，兩個筆畫的連接處約在 1/2 x 字高處或略高於此，並以切線的狀態連接在下轉角的左側邊緣，並注意確實留出連接處上下的三角空間。

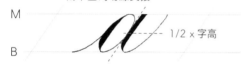

橢圓右側與下轉角左側邊緣以切線方式接觸，接觸高度約在 1/2 x 字高處。

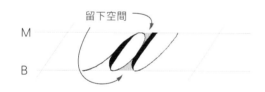

注意留出連接處上下近似三角形的空間。

下轉角書寫切勿太靠左，以免將橢圓的線條覆蓋掉。

觀察一些舊資料，在分析時會提及字母 a 中橢圓的寬度會稍微小於字母 o 的橢圓，以求更精準的空間大小。也有資料顯示字母 a 的橢圓要比字母 o 更加傾斜一些，這些細微的差異，讀者可在較能掌握筆畫後再自行嘗試來體會其中的不同。

練習 o、e、c、r、a

在多學習了幾個字母後,接下來可以正式開始練習一些英文單字。

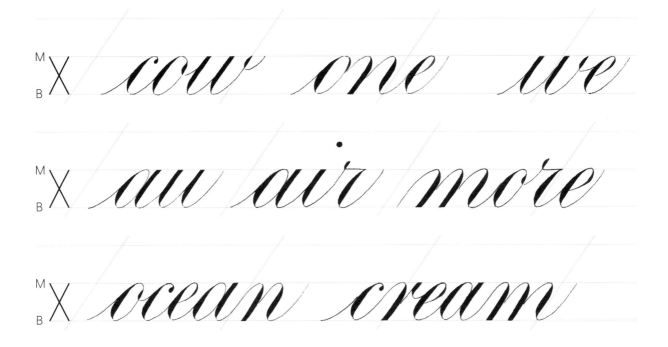

首先在 cow 和 one 可以看到兩種不同型態的字母 o 與後方筆畫的連接方式。

第三個單字 we 要注意在 w 和 e 中間的連接線;在前面練習 w 時,我們會把最後的小連接線往上寫至中線,但這裡因為後方是要連接橢圓,若寫至中線會使後方橢圓無法連接(如下圖左),因此這裡的小連接線需將筆畫結尾自中線往下移,如此才能與後方橢圓順利連接,而連接處也同樣維持為切線狀態(如下圖右)。

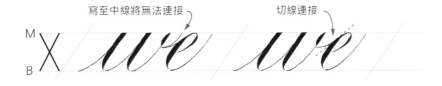

連接在一起的字母 a 和 u 是另一個檢視基本筆畫的方式；書寫完成後，若僅觀察字母的下半部，應儘量為相同的筆畫（如下圖）。

M
B

四個筆畫底部應相同

其他幾個範例也請確實練習，因為書寫單字與只寫字母感受還是不同，還是需要靠大量練習才能掌握。最後提醒一個重點，字母與字母間的連接線該書寫哪種的形式，取決於後方字母的筆畫，因此在書寫時思緒要提前想到後面的字母，才不會發生連接線寫完卻無法連接後方字母的窘境。

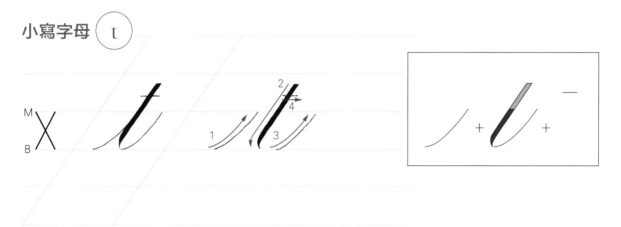

Part.3 ~ t、d、p

第三部分的三個字母 t、d、p 開始會運用較長的筆畫，尤其是字母 p 的筆畫會從上伸部寫到下伸部，並要維持筆直和等粗，在練習初期會是相當大的挑戰。

小寫字母 t

字母 t 主要結構為向上延伸的「下轉角」，最後在加上橫線完成字母。這個加高的下轉角，高度約 1 又 2/3 ～ 1 又 3/4 倍 x 字高，並非 2 倍 x 字高；橫線的位置在中線上方 1/2 倍 x 字高處，也可稍低於此高度。

特別注意，這是上方加高的下轉角，因此在粗筆畫下方向右收細的部分，仍然只有約 1/4 ～ 1/3 x 字高的空間，切勿因筆畫加長，也一併將收細的筆畫拉長。

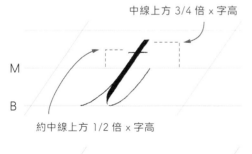

中線上方 3/4 倍 x 字高

約中線上方 1/2 倍 x 字高

關於筆畫的高度，在過去的資料時常會發現有不同的範例，但基本上還是會在一個範圍之內；粗筆畫高度大於 1.5、小於 2 倍 x 字高；橫線位置高於中線、並在中線上方 1/2 倍 x 字高以下。

兩者的高度需相互配合提高或降低，在本書示範中皆取範圍中的最高點。

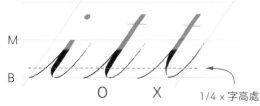

O　X　1/4 x 字高處

將字母 i 與 t 來對比，若僅觀察字母底部兩者應相同，在筆畫向右收細的部分都約佔 1/4 x 字高；切勿將筆畫向右收細部分拉長。

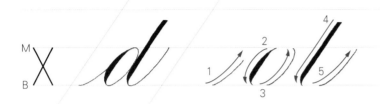

字母 d 與字母 a 筆畫幾乎相同，同樣是由「橢圓」與「下轉角」組成，僅下轉角需向上加高，與字母 t 相同，高度也是約 1 又 2/3～1 又 3/4 倍 x 字高。因此字母 d 可說是結合了字母 a 與 t，書寫時應注意的細節皆相當。

中線上方 3/4 倍 x 字高

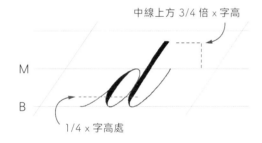

1/4 x 字高處

下轉角與字母 t 同高，約在中線上方 2/3～3/4 倍 x 字高；筆畫底端向右收細部分維持在 1/4 x 字高內。

小寫字母 p

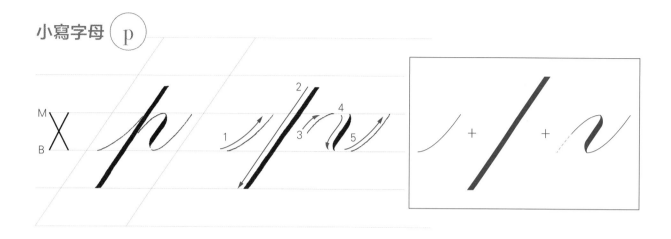

字母 p 由「粗直筆畫」與「複合轉角」組成。粗直筆畫由中線上方 3/4 倍 x 字高開始，一直往下至基線下方 1 倍 x 字高，整個筆畫需保持相同寬度，並維持與 55 度傾斜線平行；筆畫上下端還要寫出方形端點，整體而言在初期會是一個相當有難度的筆畫。複合轉角則與書寫字母 n 時相同。

過去在教學時，很常見到學生因為要將筆畫寫粗、寫直，書寫就比較用力，卻也導致筆畫變得比後面的複合轉角粗上許多；不過，「讓粗筆畫都有一樣的寬度」才是這個字體的精神，雖然不需要用尺實際測量，但還是要追求在視覺上看起來是相同寬度，不要有明顯差異。甚至在過去有些資料會將字母 p 的粗直筆畫稍微寫得比其他粗筆畫細一點點，原因是這個筆畫很長、所佔比重很大，稍微寫細一點可以讓字母看起來更為平衡。

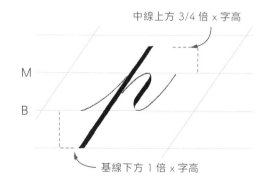

中線上方 3/4 倍 x 字高

基線下方 1 倍 x 字高

粗直筆畫上方與字母 t 和 d 同高，約在中線上方 2/3 ～ 3/4 倍 x 字高；筆畫底端在基線往下 1 倍 x 字高，恰好會在參考線上。

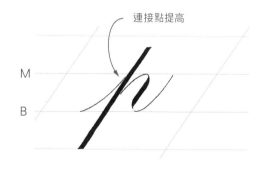

連接點提高

前方連接線與粗直筆畫的連接點提高，以增加下方空間，原因與基本筆畫中上迴圈主幹的連接相同，若忘記可以回頭看前方章節的描述。

練習 t、d、p

M
B ✕ time exit

M
B ✕ drop proud

M
B ✕ picture

M
B ✕ department

Part.4~h、k、f、l、b

第四部分我們介紹五個含有「上迴圈」的字母，其中字母 k 有個在小寫字母中唯一出現的特殊筆畫；字母 f 擁有小寫字母中最長的筆畫，整個高度將近 4 倍 x 字高；而字母 l 和 b 的「上迴圈」融合了「下轉角」，這些重點是在此單元中需特別注意的地方。

自此單元開始，包含下個單元的「下迴圈」字母，因為字母高度都較高，書寫難度會大幅提高，可以持續使用 10mm x 字高來練習，也可以稍微將字母按比例縮小，配合 x 字高為 7mm 的格線紙練習。

小寫字母 h

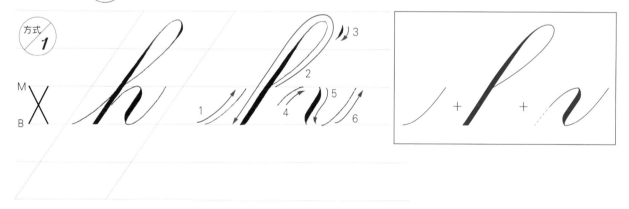

字母 h 由「上迴圈主幹」和「複合轉角」組成。前兩個筆畫請務必分開書寫；而迴圈右上方細小的粗筆畫（筆順 3），一般在傳統的 E.S. 字體中都會加上，但隨著時間的推移也有不加粗的型態，因此初期練習可暫時先省略此筆。以我個人而言，加粗與否都可以接受，但若追求傳統的風格，則還是需要有此加粗的筆畫。最後再加上與字母 p 相同的複合轉角即可將字母 h 完成。

註. 書本仍以 10mm x 字高示範。

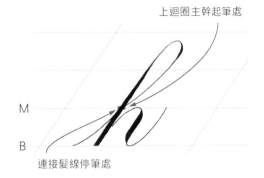

上迴圈主幹起筆處

M

B

連接髮線停筆處

連接髮線（筆順 1）完成後，提筆向右，移動約一個粗筆畫寬度的距離後，再下筆開始寫上迴圈主幹（筆順 2）；待繞完迴圈，向下的粗筆畫寫至中線時觸碰左右兩個細筆畫，再繼續向下到基線完成方形底部。

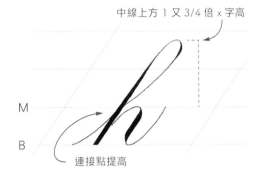

中線上方 1 又 3/4 倍 x 字高

M

B

連接點提高

上迴圈主幹頂端約在中線上方 1 又 3/4 倍 x 字高處；關於筆畫高度請參考前方基本筆畫的章節，有較詳盡的介紹。與字母 p 相同，前方連接線與上迴圈主幹的接點提高，以增加下方三角空間，包含接下來的字母 k 和 f 也是相同。

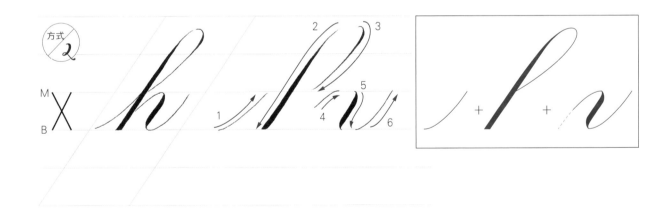

第二種字母 h 的書寫方式，在外觀上與第一種方式無異，僅在書寫「上迴圈主幹」時分為左右兩筆完成；而用此種方式在書寫第三個筆畫時，可直接稍微施加力道完成右上方加粗的部分。在隨後同為本單元的字母 k、f、l、b 也可以分別用兩種方式來書寫上迴圈，因此不另作介紹，請讀者自行練習，先挑選一種自己較能掌握的方式來書寫即可。

小寫字母 k

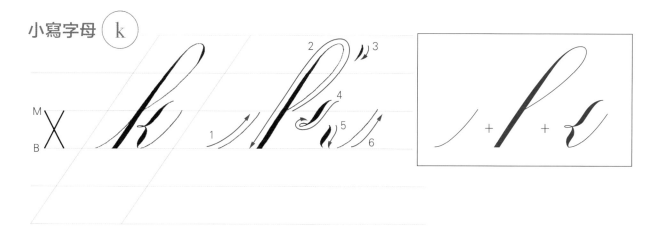

字母 k 由「上迴圈主幹」和右邊一個較特殊的筆畫組成。上迴圈主幹部分與字母 h 相同,而右下方的筆畫(筆順 4、5)可再分為兩個部分。上方(筆順 4)是一個從細筆畫向左加粗,持續一小段粗直筆畫再向左收細,最後順時針繞一個扁平的橢圓;下方(筆順 5)則是一個縮小的複合轉角中的粗筆畫。整個筆畫的型態很類似數學符號中的「大括號」,再向右傾斜變形。熟悉此類似大括號的筆畫(筆順 4、5)後,也可合併為一筆完成。

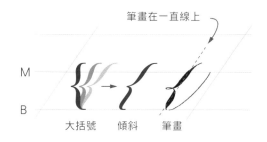

字母 k 右下部分筆畫形狀近似數學符號中的大括號,再向右傾斜變形;中間轉折處加上一個扁平的橢圓。上、下粗筆畫部分,在傾斜 55 度的直線上。

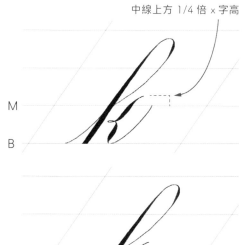

筆順 4 的起筆高度約在中線上方 1/4 ~ 1/3 倍 x 字高處。

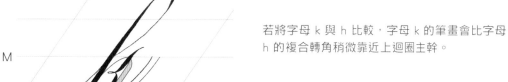

若將字母 k 與 h 比較,字母 k 的筆畫會比字母 h 的複合轉角稍微靠近上迴圈主幹。

小寫字母 (f)

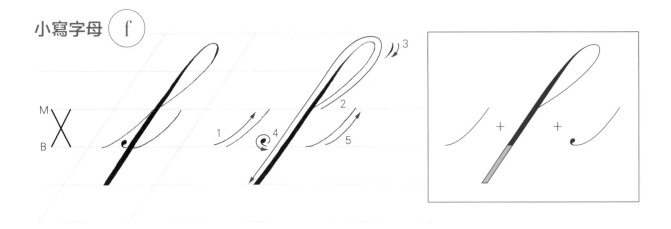

字母 f 同樣以「上迴圈主幹」為主體,並需將筆畫向下延伸 1 倍 x 字高;加上與字母 c 相同但旋轉 180 度的彎鉤,位置則緊貼於基線上(筆順 4),最後再於上迴圈主幹右側加上連接髮線。

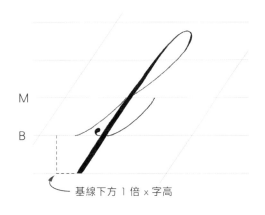

基線下方 1 倍 x 字高

上迴圈主幹需延伸至基線下方 1 倍 x 字高處;此筆畫是小寫字母中最長的一個筆畫,跨越了將近 4 倍 x 字高,同時粗筆畫要維持與 55 度傾斜線平行,是非常不容易書寫的一個筆畫。

在一些早期的資料中,時常也有見過將彎鉤省略的寫法,在完成上迴圈主幹後,直接回到基線加上連接髮線即可。

小寫字母 l

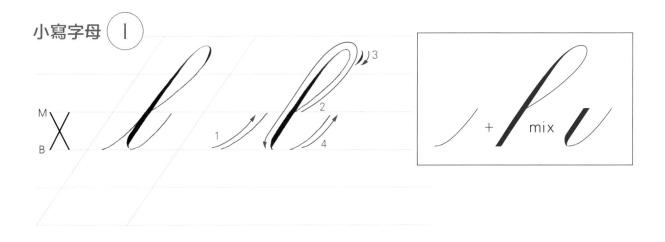

字母 l 的主要筆畫結合「上迴圈主幹」和「下轉角」，就是將上迴圈主幹下方原有的方形底部，改成下轉角向右收細的結尾。在粗筆畫部分需保持為傾斜的直線，僅在底部約 1/4 x 字高部分有轉角，切勿提早將筆畫收細，或將筆畫寫得太彎曲。

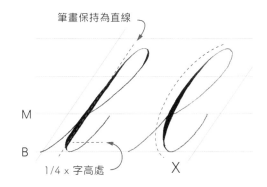

粗筆畫部分在視覺上維持為直線；底部與下轉角相同，向右收細部分僅約 1/4 x 字高。

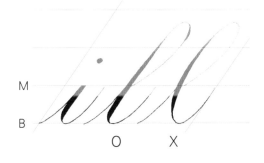

與字母 i 做比較，底部的下轉角應相同，勿提早將筆畫收細。

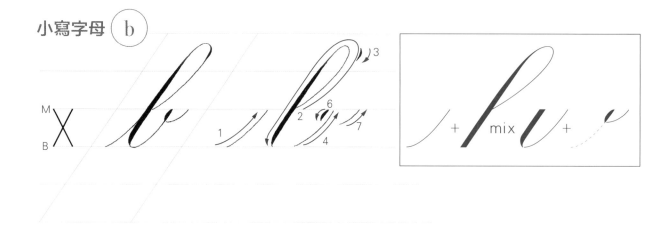

小寫字母 b

字母 b 的結構與字母 l 幾乎相同，在完成字母 l 後再加上「實心迴圈」即為字母 b。

練習 h、k、f、l、b

M
B
home keep

M
B
force hold

M
B
lamb cable

M
B
breath waffle

Part.5 ~j、y、g、q、z

此單元將介紹包含「下迴圈」的字母，除了使用「下迴圈主幹」的 j、y、g 之外，字母 q 與 z 的筆畫則分別有不同的特殊變化。本單元同樣可使用 7mm 或 10mm 的格線紙來練習。

小寫字母 j

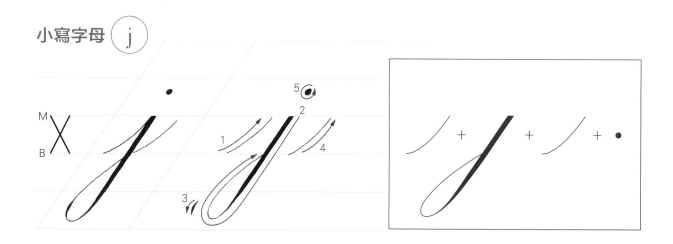

字母 j 以「下迴圈主幹」為主體，再加上方的點即可。在下迴圈的左下角有一個細小的粗筆畫（筆順 3），與上迴圈字母相同，在傳統中都會加上這個筆畫；上方的圓點位置則與字母 i 相同，約在中線上方 3/4 倍 x 字高處。

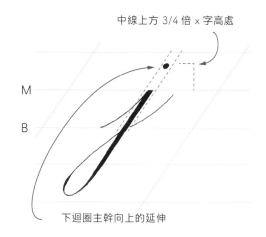

中線上方 3/4 倍 x 字高處

下迴圈主幹向上的延伸

圓點高度在中線上方 3/4 倍 x 字高處，並且在下迴圈主幹粗筆畫向上延伸線上。

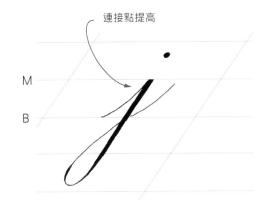

連接點提高

前方連接線與下迴圈主幹的連接點提高，以增加下方的三角空間，與字母 p、h、k 等相同。

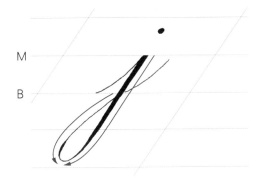

與上迴圈字母相同，下迴圈主幹部分也可將筆畫分為左右兩邊書寫，先寫右側粗筆畫部分，再由基線向左下書寫細線部分，並順勢在左下方加上細小的粗筆畫。隨後的字母 y 和 g 也可以用同樣的方式書寫。

小寫字母 (y)

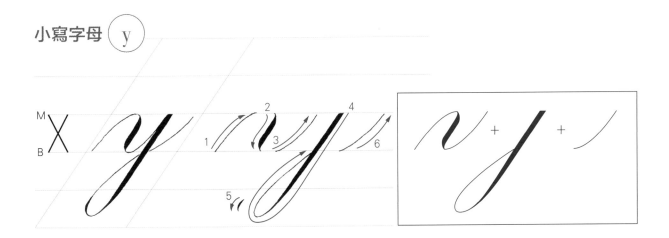

字母 y 由「複合轉角」與「下迴圈主幹」組成。在介紹基本筆畫時我們提過，上、下轉角其實有相同的外形，只有方向不同；而字母 h 由「複合轉角」與「上迴圈主幹」組成，因此若將 y 旋轉 180 度，看起來幾乎會與字母 h 無異。

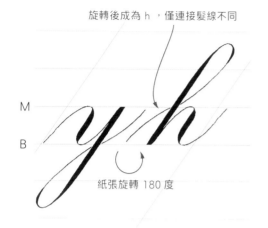

旋轉後成為 h，僅連接髮線不同

M

B

紙張旋轉 180 度

將書寫好字母 y 的紙張旋轉 180 度之後，看起來將會與 h 幾乎相同，僅前方連接髮線方向不同；相同道理，將書寫完成的字母 h 旋轉 180 度，看起來也會與字母 y 相同。

小寫字母 (g)

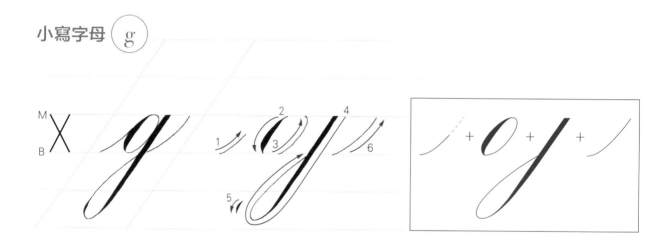

M

B

字母 g 由「橢圓」與「下迴圈主幹」組成，書寫方式類似字母 a 的筆順，僅將下轉角改為下迴圈主幹。

M

B

將字母 a 的下轉角替換為下迴圈主幹即為字母 g。因此，橢圓與下迴圈主幹連接的要點與字母 a 相同，勿將橢圓右側細筆畫覆蓋，並注意上下的三角空間。

小寫字母 q

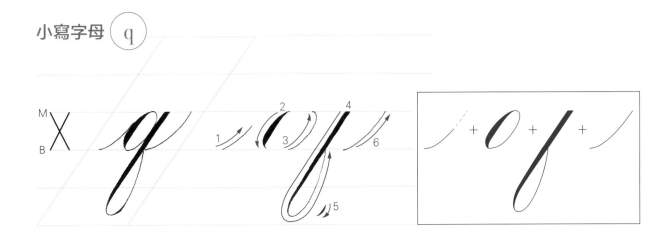

字母 q 書寫筆順與字母 g 幾乎相同，但在「下迴圈主幹」部分為一個特殊的變形（筆順 4）；書寫方式類似下迴圈主幹，但書寫到下方時改為逆時針向右繞迴圈，再回到基線與粗筆畫連接，筆畫右下方同樣可以補上稍微加粗的筆畫（筆順 5）。

迴圈內空間如同一般下迴圈，應盡量追求空間兩側的形狀大小對稱。

如同一般的下迴圈主幹，可以將筆畫分為左右兩部分書寫；先完成左方粗筆畫，再自基線由粗筆畫右側向下書寫，並順勢於右下方加粗筆畫。

小寫字母 ⓩ

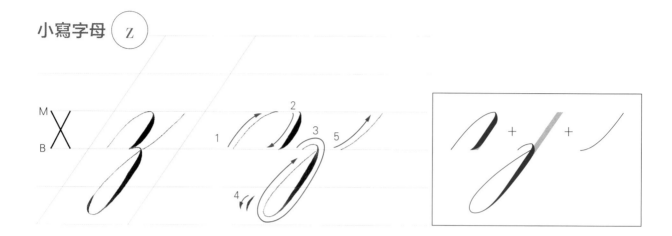

字母 z 中兩個主要的筆畫都經過特殊變化，筆順 1、2 整體與「上轉角」類似，但在粗筆畫底部需將筆畫往左收細；筆畫 3 上端的轉角如同「上轉角」，繞完轉角後繼續向下書寫「下迴圈」，在左下方同樣可以補上粗筆畫（筆順 4）。最後的連接線（筆順 5）建議與下迴圈分開書寫，但不停筆直接將筆順 3、5 連接也可以。

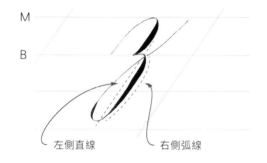

左側直線　　右側弧線

雖然此筆畫有弧線的感覺，但主要是靠著粗細變化在筆畫右側做出弧線，並非直接繞弧線書寫；而筆畫的左側則盡量維持為直線，讓整體視覺仍與 55 度傾斜線平行。

練習 j、y、g、q、z

jungle quote

joyfully

zebra horizon

「反向橢圓」是一個相當特殊的筆畫,整個筆畫的重心會偏向右側,所以將唯一使用這個筆畫的字母 s 獨立一個單元介紹。

小寫字母 (s)

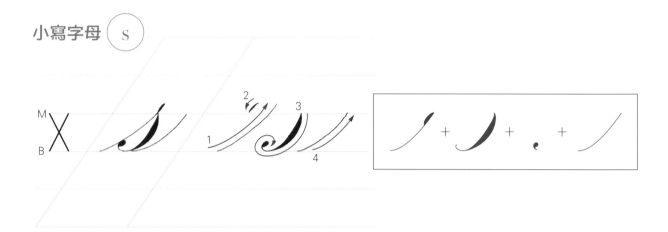

最後介紹的字母 s 由「實心迴圈」、「反向橢圓」和「彎鉤」組成,由於結構中的反向橢圓會使整個字母重心偏向右側,因此在書寫時前需特別注意空間的分配,是一個很特殊的字母。

最前端的連接線和實心迴圈與字母 r 的第二種書寫方式相同,連接髮線需寫至中線上方約 1/3 倍 x 字高處,再往下書寫實心迴圈,並使其底端剛好在中線的位置。由於後方需接上反向橢圓,所以此時連接髮線要寫得比一般狀況下再向右傾斜一些,也就是説連接髮線兩個端點的水平距離會比平常寬一些,如此一來後方才有空間書寫「反向橢圓」。最後的連接髮線同樣也需要向右傾斜,使後方接續的筆畫不會與「反向橢圓」太過靠近。

字母 s 在不少典籍中,常出現將上端實心迴圈書寫較細一些,有些甚至幾乎只是沿著連接髮線再往下寫到中線而已;至於要寫成比較圓潤有厚度,或是要寫得細一些,沒有絕對的對或錯,可依個人喜好決定。

約中線上 1/3 ～ 1/4 倍 x 字高

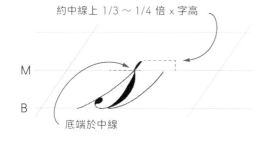

M

B

底端於中線

實心迴圈部分整個都在中線以上；頂端約在中線上方 1/3 ～ 1/4 倍 x 字高處，底端正好於中線上，底端切勿低於中線。

M

B

與使用相同筆畫的字母 r 比較，字母 s 的連接髮線會較向右傾斜，端點的水平距離較遠。

M

B

字母 s 最後的連接髮線同樣需較為向右傾斜。

練習 s

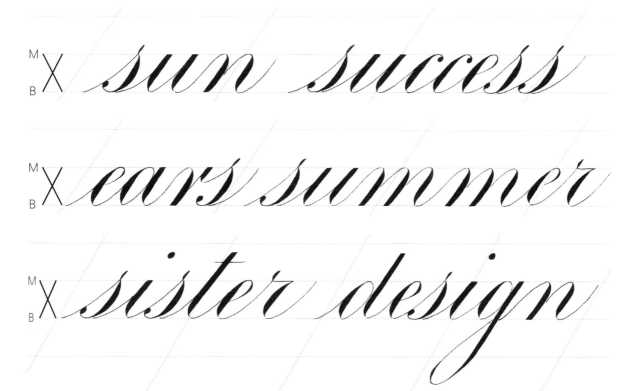

如同前述,在練習字母 s 的單字時也要特別注意字母間的距離。以單字 ears 與 design 為例,字母 s 下方的彎鉤大約會在前後兩個粗筆畫的中間;而彎鉤至反向橢圓的距離約等於其他粗筆畫之間的距離,包含字腔與字母間距。

每條虛線間的空間皆應盡量相等

不同寫法的小寫字母

一般來說,一個字體不會是在歷史上特定的某一天誕生,都是需要經過一段時間從原有的字體慢慢演進而成,因此在不同年代或因不同人書寫,許多字母會有不同形態,有些僅有細微的差異,有的字母則會有相當不同的外觀,本章節就介紹一些字母不同形態的寫法。

實心迴圈

實心迴圈這一個形狀類似半圓的小筆畫,也常出現另外兩種不同書寫方式。

Type 1. 實心迴圈

基本筆畫單元所介紹的半圓形態。

Type 2. 下轉角

縮小的下轉角,筆畫上端為方形頂部,下端向右收細。

Type 3. 空心迴圈

空心迴圈類似實心迴圈的輪廓,逆時針往左繞圓弧書寫,但中間與連接髮線分開成中空的半圓。

如下方示範,字母 v、w、b、o 都可以將實心迴圈部分換成另外兩種寫法,唯獨字母 o 不宜使用下轉角的形式。至於該使用哪一種形式書寫,並無硬性規定,可以依自己的喜好來選擇,但是在一個篇幅裡最好能統一使用一種方式來書寫,以求整體的一致性。

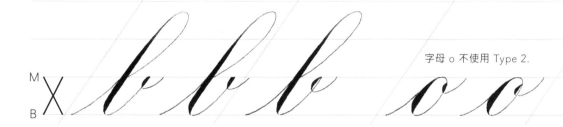

字母 o 不使用 Type 2.

小寫字母 r

小寫字母 r 右上方的小筆畫在前方單元介紹是縮小的下轉角,另一種方式是寫成縮小的橢圓。特別需注意與上轉角中的連接線也有些微不同。

Type 1. 下轉角

下轉角
直線

縮小的下轉角筆畫前方連接細線為直線。

Type 2. 橢圓

橢圓
微向右彎

縮小的橢圓類似字母 c;筆畫前方的連接細線於上端微向右彎。

小寫字母 ⓢ

小寫字母 s 在底部「彎鉤」的部分也有幾種不同寫法。在前方單元，我們將彎鉤貼在字母最前面的連接髮線上，也可以把彎鉤與連接髮線稍微分開一點距離，還有一種將反向橢圓延伸至連接髮線左側，再寫出如實心迴圈的筆畫。

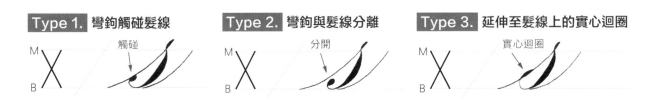

Type 1. 彎鉤觸碰髮線　**Type 2.** 彎鉤與髮線分離　**Type 3.** 延伸至髮線上的實心迴圈

小寫字母 ⓧ

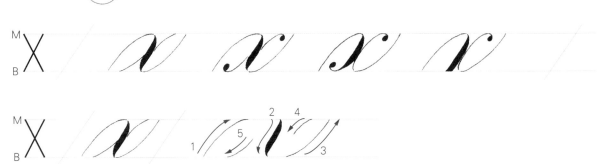

小寫字母 x 也是一個有多種寫法的字母，除了前面介紹的寫法，這裡再介紹四種不同的書寫形態。第一種與之前介紹的寫法類似，以複合轉角為主，再加上兩個髮線，但是彎曲的方向與原本的寫法相反；上方的筆順 4 為逆時針向下彎曲，下方的是順時針向左彎曲，兩個筆畫與中間粗筆畫以切線的方式連接，連接點在字母高度一半的位置。

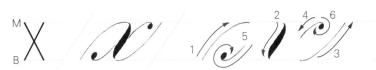

第二種方式與第一種寫法相同，並於兩個髮線（筆順 4、5）的端點加上彎鉤即可。

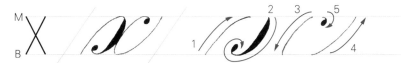

第三種寫法左半部為加上彎鉤的反向橢圓，整個筆順 1、2 寫完後剛好為旋轉 180 度的字母 c ；右半部則剛好為一個字母 c 的寫法，但是在橢圓筆畫（筆順 3）維持細線不加粗。

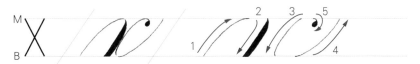

第四種寫法與第三種同樣分為左右兩側，左側為上轉角，右側同樣為一個不加粗的字母 c 。

小寫字母 z

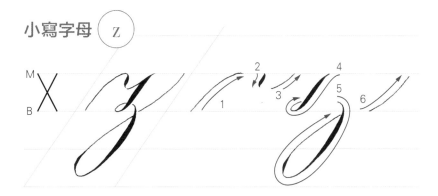

此種字母 z 的書寫方式，在第一個部分（筆順 1、2、3）為一個縮小的複合轉角；筆順 4 與字母 k 中「大括號」的上半部相同，筆畫先向左加粗後再向左收細，並在尾端繞個小圈；最後的部分（筆順 5、6）則與原本的字母 z 相同。

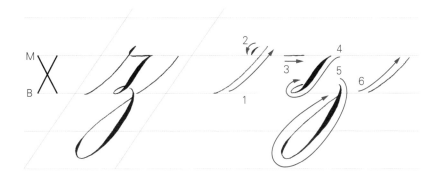

另一個字母 z 的書寫方式，第一部分（筆順 1、2、3）與字母 r 相同，是一個位置在中線之上的實心迴圈再加上一個水平線；筆順 4、5、6 則與前一種寫法相同。

小寫字母 k

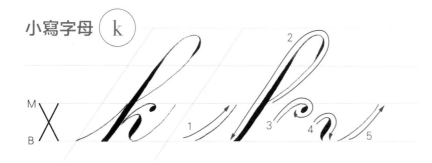

字母 k 另一種書寫方式，在上迴圈主幹後，從 1/2 x 字高連出一條髮線（筆順 3），並在尾端接著彎鉤；下方筆順 4 則是一個小的複合轉角。

小寫字母 w

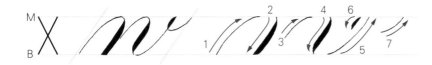

最後介紹一個字母 w 比較特殊的寫法，由「上轉角」、「複合轉角」和「實心迴圈」組成，也可以想成一個「上轉角」加上「字母 v」，或是一個「字母 n」加上「實心迴圈」。

這一個特殊的書寫形態，基本上不太會出現在 E.S. 體的書寫中，但卻常出現在其前身的英文圓體和另一種名為 Italian Hand 的字體中，因而特別在此介紹給大家認識，以免有機會看到時卻不認得是什麼字。

小寫字母表

a b b b c d e f

g h i j k k l

m n o o o p q

r r r s s s t u

v v v w w w v

x x x x x y z z z

單字間距

前面的單元中，我們在講解字母和單字練習時，有介紹了兩種筆畫之間的空間，一種是部分字母本身含有的「字腔」，另一種是在書寫單字時，字母與字母間的「字元間距」，而在單字練習之後，要練習句子之前，先來瞭解一下另一種「單字間距」（word spacing）。

當完成一個單字後，與下個單字太近會感覺擁擠，距離太遠又會覺得鬆散，到底該留多少距離再開始寫下一個單字？ 簡單來說就是三個動作： 提筆、垂直下移、下筆。

以上圖 word spacing 為例，當寫完 word 最後一個字母 d 的連接髮線後提筆，從頂端垂直往下至中線，再下筆開始書寫 s 的連接髮線即可。

全字母句練習

在全盤了解小寫字母之後，務必練習完整的句子，可以找一些名人名言，或是練習「全字母句」（Pangram）。顧名思義，全字母句就是一個句子裡包含了全部 26 個字母，通常這種句子會是什麼太有意義的內容，例如 " The five boxing wizards jump quickly." 除了下面示範的幾個句子，只要在網路搜尋 pangram 就會有很多句子可以練習囉。

x 字高：7mm、 "the five boxing wizards jump quickly."

the five boxing wizards jump quickly.

x 字高：7mm、"pack my box with five dozen liquor jugs."

x *pack my box with five*

x *dozen liquor jugs.*

美國的 IAMPETH 書法協會，每年都會有西洋書法能力檢定，而在 E.S. 字體的檢定中，就有需要以 x 字高設定為 3.175mm 來書寫，因此在全盤了解小寫字母後，慢慢縮小 x 字高練習非常重要，從本書示範的 10mm 和 7mm，到 5mm 、 4mm 甚至更小的 3.5mm ；特別注意縮小練習時，所有的筆畫細節仍需確實書寫，不可馬虎帶過。若仔細觀察，在擁有相同細節的狀況下，越小的字看起來會更加精緻美觀。

x 字高：3.5mm、"the five boxing wizards jump quickly."

x *the five boxing wizards jump quickly.*

x 字高：3.5mm、"pack my box with five dozen liquor jugs."

x *pack my box with five dozen liquor jugs.*

字母串練習

除了前面的全字母句練習，還有一種練習方式推薦給各位。一般來說 26 個字母都會寫之後，可以將 a~z 連著書寫，還可以將每個字母之間再加入一個固定的字母來練習，以加入 a 為例，字串就變成 abacadaea......awaxayaza。這種練習方式可以練習到 26 個字母，替換中間加入的字母後也可以練習到不同字母的連接狀況，下面以加入 n 做為示範。

Engrosser's Script
大寫字母

在介紹小寫字母時,為了能清楚寫好每一個細節,建議將 x 字高設定為較大的 10mm 開始練習。而學習大寫字母時,同樣建議剛開始能將字寫稍微大一點,但若同樣以 x 字高為 10mm 又稍微太大,許多較長的筆畫將會很難書寫,因此接下來介紹的大寫字母, x 字高將設定為 7mm 來做示範。若還是覺得很難書寫,也可以再縮小來練習,但初期練習時 x 字高不建議少於 5mm 。

粗複合曲線 Shaded Compound Curve

設定好 x 字高的大小之後,在正式介紹大寫字母之前,同樣得先認識大寫字母常用的筆畫「粗複合曲線」。此筆畫和其變化形出現在將近 20 個大寫字母中,可知其重要性,若想將大寫字母寫好,請確實研讀此筆畫。

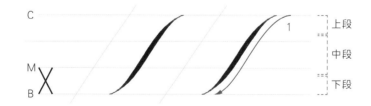

這個需一筆完成的筆畫,整個高度為 3 倍的 x 字高;在書寫時可分為三個部分:

(1)上段 —— 由最右上方的髮線開始,往下彎曲書寫並慢慢施加壓力將筆畫向左加粗。
(2)中段 —— 維持相同力道書寫等粗的直線,並與 55 度傾斜線平行。
(3)下段 —— 接續中段的粗筆畫慢慢放輕書寫力道將筆畫向左收細,並微微向左彎曲。

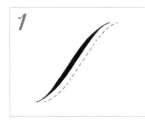

整個筆畫分為上、中、下三個部分：上段彎曲加粗、中段等粗直線、下段彎曲收細。

上下端的曲線端點為最細的「髮線」；曲線視為橢圓的一部分，並盡量使上下對稱。

中段粗筆畫部分為直線，筆畫兩側與 55 度傾斜線平行。

將寫好的筆畫旋轉 180 度檢視，應盡量與原筆畫相同。

雖然稱此筆畫為「粗複合曲線」，但觀察英文的描述應為「帶有粗筆畫的複合曲線」，因此在起筆與結尾的兩個端點，需為最細的髮線，並非整體都是粗筆畫。除此之外，上下端彎曲的程度需相同，且保持為平滑曲線，並可視為橢圓的一部分；還有筆畫中段的直線需與 55 度傾斜線平行。若將筆畫的細節確實寫好，在理想狀況下，整個筆畫會剛好對稱，將寫好的筆畫旋轉 180 度檢視，應與原本的筆畫相同。

常見 NG 寫法

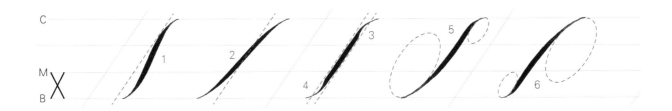

1. 筆畫中段傾斜不足
2. 筆畫中段傾斜過度
3. 筆畫加粗時未確實保持向左加粗

4. 筆畫收細時未確實保持向左收細
5. 上下端彎曲部分大小不同
6. 上下端彎曲部分大小不同

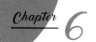

*Part.1~*I、J

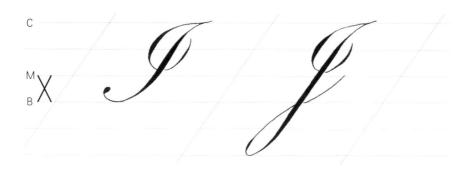

接下來將直接進入大寫字母的教學，在大寫的部分同樣會將筆畫結構較接近的字母分組介紹，請研讀每個字母的結構和應注意的細節後再確實練習。

首先第一組字母 I 與 J，在上方接近橢圓形的筆畫是相同的，而字母的主幹在字母 I 是「粗複合曲線」與「彎鉤」的組合，字母 J 則是結合了「粗複合曲線」與「下迴圈」。

大寫字母 (I)

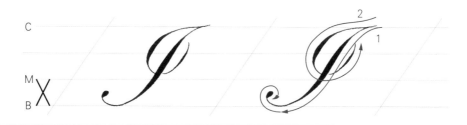

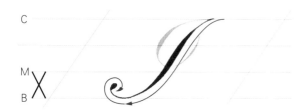

大寫字母 I 的第一個部分就是前面介紹的加粗複合曲線，並在不停筆的狀況下，繼續順勢書寫一個彎鉤。

書寫彎鉤時可先以細線繞圈，再將圓點填滿。此筆畫在往後的字母會不斷出現，請務必確實練習這個「粗複合曲線」加上「彎鉤」的組合。

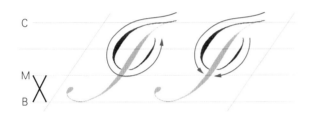

彎鉤的高度約落在 1/2 ×字高處，並將彎鉤繞回約與 55 度傾斜線平行。

1/2 ×字高處

彎鉤繞回角度約為 55 度

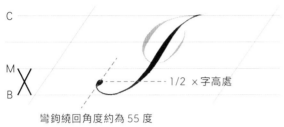

字母 I 第二個部分，由右上方的髮線開始往左下逆時針繞一個橢圓，在左側加重書寫力道寫出粗筆畫；或是將筆畫分為左右兩邊書寫，在右邊筆畫的中間可加上較細的粗筆畫。

高度略小於整個字母的 2/3

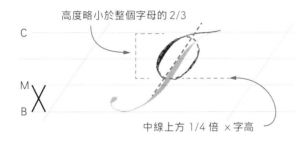

整個筆畫約為傾斜 55 度的橢圓，所佔高度略小於整個字母的 2/3 ，即筆畫底部約位於中線上方 1/4 倍 ×字高左右。

中線上方 1/4 倍 ×字高

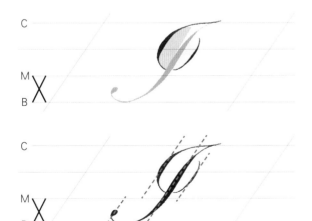

橢圓與粗複合曲線所分割出的左右兩個半圓空間，左側略大於右側。

檢視每個粗筆畫的角度，在視覺上應該都與 55 度傾斜線平行。

大寫字母 (J)

字母 J 第一個部分是加長的粗複合曲線，一路從大寫線往下書寫至基線以下 2 倍 x 字高處，再順勢往右上繞出下迴圈，最後在粗筆畫右側加上連接髮線。

整個筆畫跨越 5 倍 x 字高的範圍，是所有字母中所用到最長的筆畫，在筆畫中段要維持筆直非常不容易，在書寫時注意以手臂帶動整隻手移動，勿將手腕置於定點僅依靠移動手指來書寫。

第二個部分與字母 I 完全相同，為一個接近橢圓的結構，由右上的細線開始往左下逆時針繞出橢圓。

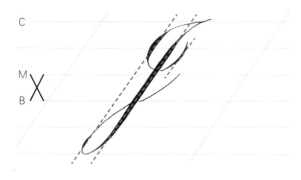

字母上方橢圓與下方迴圈的左緣，大約會在同一條 55 度傾斜線上，並且所有的粗筆畫在視覺上皆傾斜 55 度。

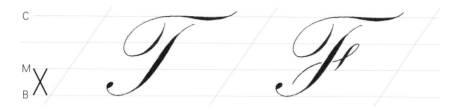

大寫字母 T

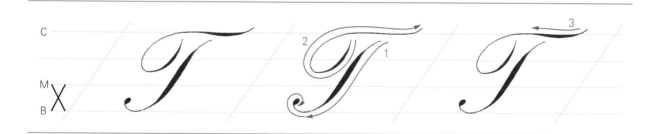

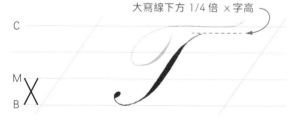

大寫線下方 1/4 倍 × 字高

字母 T 的第一個部分與字母 I 相同，是「粗複合曲線」與「彎鉤」的組合筆畫，但因為接下來上方還有一個橫筆畫要寫，所以此時需將粗複合曲線起筆的位置稍微自大寫線往下移約 1/4 倍 × 字高。

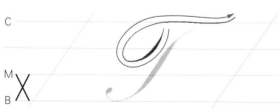

第二個部分與字母 I、J 類似，都是一個延伸出橢圓結構的筆畫，不過此處的筆畫是先寫橢圓的部分，再順勢將筆畫往右上方延伸。在寫橢圓的右下側時，需從最細的筆畫開始書寫，漸漸加粗後再收細，類似反向橢圓的寫法；最後在筆畫右上端結尾處些微上揚。

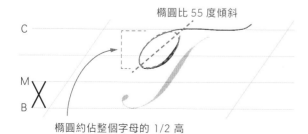

橢圓比 55 度傾斜

此處的橢圓約佔整個字母高度的一半，橢圓的角度會比 55 度更加傾斜。

橢圓約佔整個字母的 1/2 高

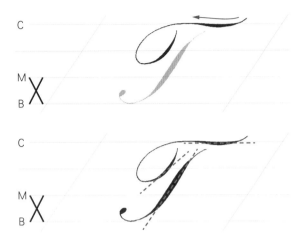

最後可以在上方的細線補筆，將筆畫稍微加粗。此筆畫加粗與否，不會影響字母的辨識，可以選擇加上或不加，兩種書寫方式都很常見。

檢視粗筆畫角度，上方橫線約為水平，左側橢圓與粗筆畫約為 40 度，粗複合曲線為 55 度。

大寫字母 （F）

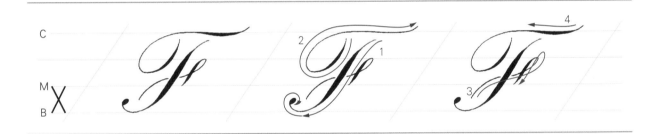

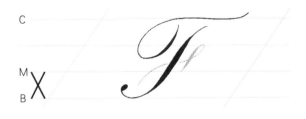

字母 F 前兩個筆畫與字母 T 完全相同，也就是說先寫一個字母 T 再加上第三個筆畫即為字母 F。

第三個筆畫由粗複合曲線左側往右上書寫細線後，再往下書寫一個小的粗複合曲線。字母主幹兩側的筆畫可以分開書寫，也可一筆完成而不分段。

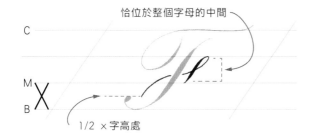

筆畫起筆高度約在 1/2 ×字高處，右側筆畫正好在整個字母的中間，約佔整個字母高度的 1/3。

筆畫最後為一個縮小的粗複合曲線，同樣是由細加粗再收細的筆畫。

傾斜 55 度，與左側筆畫平行。

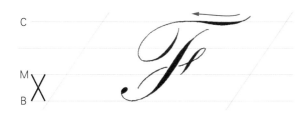

與字母 T 相同，在上方筆畫可選擇補上粗筆畫。

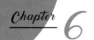
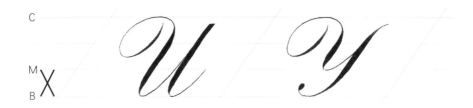

Part.3~U、Y

字母 U 和 Y 擁有一個形狀類似但大小不同的筆畫，像是「反向橢圓」與「複合轉角」的組合，再分別加上「下轉角」與「粗複合曲線」。請注意大寫字母 Y 在許多字體中會將筆畫寫到下伸部，但在 E.S. 體中，字母 Y 的底邊是位於基線，並無寫到下伸部區域。

大寫字母 U

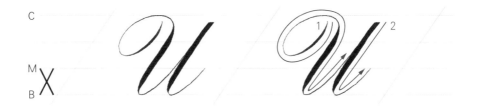

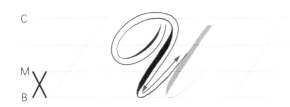

字母 U 第一個部分同樣為一個先寫橢圓結構再往後延伸的筆畫。

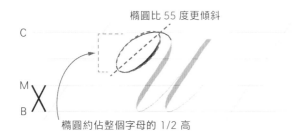

橢圓比 55 度更傾斜

橢圓約佔整個字母的 1/2 高

筆畫前段的橢圓基本上與字母 T、F 相同，佔整個字母高度的 1/2，也會比 55 度更加傾斜。

接續橢圓延伸出來的筆畫後半部，為小寫字母 v 所使用的複合轉角局部。在筆畫底部可以像複合轉角分開書寫，或一筆完成皆可。

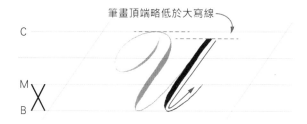

筆畫頂端略低於大寫線

最後一個筆畫寫法同下轉角，筆畫頂端需為方形頂部，書寫高度稍低於大寫線。

大寫字母 Ｙ

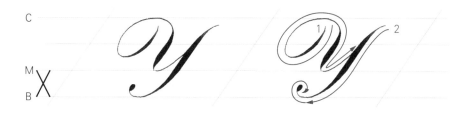

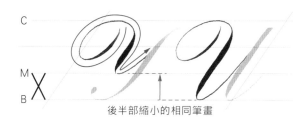

後半部縮小的相同筆畫

字母 Y 第一個部分與字母 U 幾乎相同，僅後半部的複合轉角需縮小，將筆畫底部自基線上移至中線。

再次提醒，橢圓需比 55 度更加傾斜，且包含橢圓上的粗筆畫在視覺上也需有相同的傾斜度，比對右方傾斜 55 度的複合轉角，可看出兩者角度有差異。擁有相同橢圓筆畫的字母 T、F、U 等都是如此。

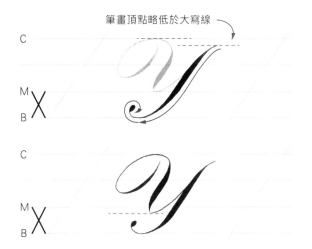

筆畫頂點略低於大寫線

第二個部分為粗複合曲線加上彎鉤，筆畫頂點的高度與字母 U 的下轉角相同，略低於大寫線。

第一部分的複合轉角也常見到稍微加長的寫法，讓筆畫底部略低於中線。

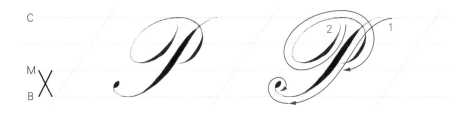

Part.4~P、B、R

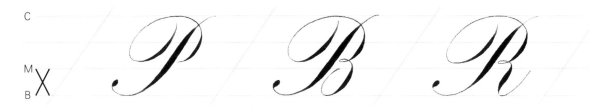

P、B、R 三個字母的結構幾乎完全相同，僅在字母的右下角有差異。在練習時請注意每個橢圓結構的曲線以及每個粗筆畫傾斜角度的異同，和每個區塊的空間配置，粗複合曲線左右的空間請務必掌握「左大於右」的空間配置。

大寫字母 ⓅP

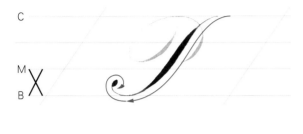

第一個筆畫為粗複合曲線與彎鉤的組合。

第二個筆畫從左側開始書寫與字母 U、Y 等相同但稍微加大的橢圓，當筆畫寫至大寫線後開始往下繞，在與第一個筆畫交叉後，將筆畫加粗後再收細停筆。

左側橢圓（粉紅圈）稍微比 55 度傾斜，而整個筆畫也可視為橢圓的一部分（藍圈），且比左側小橢圓更加傾斜。

左側粗筆畫的方向與小橢圓有相同的傾斜度，需稍微比 55 度傾斜，而右側粗筆畫方向則是 55 度。

若以粗複合曲線將字母劃分為左右兩個區塊，左邊的寬度會大於右邊。

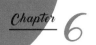

大寫字母 Ⓑ

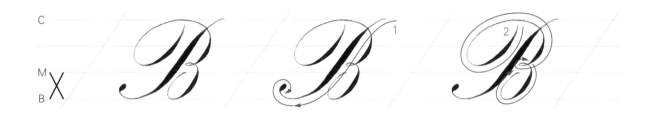

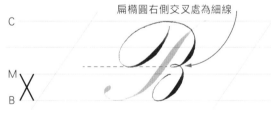

第一個筆畫為粗複合曲線與彎鉤的組合。

第二個筆畫的前段與字母 P 的筆畫相同，最後順時針往右繞一個橫向的扁橢圓。假若書寫的字比較小，可以不用寫出空心的扁橢圓，但書寫時還是要有繞橢圓的動作，感覺像是一個極小的實心橢圓。

在繞完扁橢圓後，接著類似小寫基本筆畫中的反向橢圓。這部分可以單獨書寫，也可以與上個步驟一筆完成。

扁橢圓右側交叉處為細線

筆畫中間的橫向扁橢圓位置略高於中線，與左邊橢圓底部高度相當。注意在扁橢圓右側需為兩個細線交叉，上下兩個粗筆畫切勿寫過長，而變成兩個粗筆畫交叉。

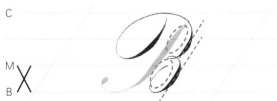

右側上下兩個空間都視為橢圓的結構，兩個粗筆畫的方向皆與 55 度傾斜線平行，下方筆畫較為向右凸出。

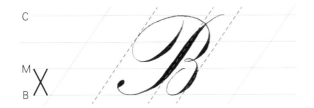

若以粗複合曲線將字母劃分為左右兩個區塊，左邊的寬度同樣會大於右邊，且左右比例大致接近 2：1。

大寫字母 R

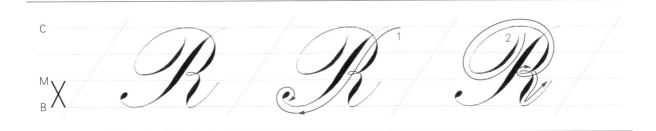

字母 R 大部分結構與字母 B 相同，僅右下角最後的筆畫不同。

字母 R 右下角為局部的複合轉角，粗筆畫部分需確實向右加粗後再向右收細。

同樣以粗複合曲線將字母劃分為左右兩個區塊，左邊的寬度會大於右邊，比例大約為 2：1。

*Part.5~*H、K

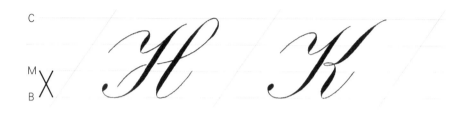

字母H與K在字母的左側擁有相同筆畫：一個「複合轉角」和帶「彎鉤」的粗複合曲線。在字母H的右側是類似小寫字母 l 的筆畫，而字母K是與小寫字母 k 相似的「大括號」。在練習時請注意每個筆畫頂點高度的差異，是由左至右依序增高，不是相同高度。

大寫字母 H

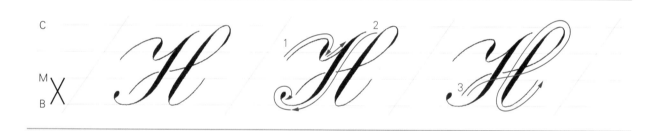

字母H首個部分近似複合轉角，可如圖示分為兩筆書寫，或是如介紹小寫基本筆畫時的方式，分為三段書寫。

筆畫最高點約在大寫線下方 1/2 倍 ×字高處，整個筆畫高度略小於一個 ×字高。

第二部分為粗複合曲線與彎鉤的組合，頂端略低於大寫線。

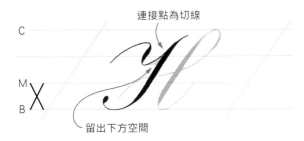

連接點為切線

留出下方空間

與前一個筆畫的連接處，同樣依循以切線方式連接的準則，並注意下方應有一個三角形空間，兩個粗筆畫不可太過靠近。

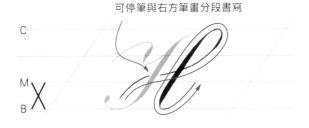

可停筆與右方筆畫分段書寫

第三個部分由字母左下方的髮線開始朝右上書寫，先向右彎曲橫越粗複合曲線後，再向上彎曲寫出上迴圈並往下接著下轉角，整個右側的筆畫可視為一個小寫字母 l，於右上角可以補筆加上一個小的粗筆畫。

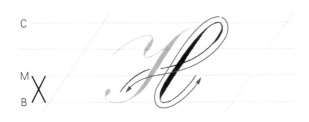

另一種書寫方式同樣類似小寫字母 l，從上迴圈頂點將筆畫分為左右兩側往下書寫。

筆畫最高處在大寫線上，與前兩個筆畫對比，三個筆畫頂點會依序增高。左下方的筆畫起點（第二種方式為終點）約在 1/2 ×字高。

注意：第一個筆畫也可以提高位置與粗複合曲線同高，但仍然會低於大寫線

(1) (2)

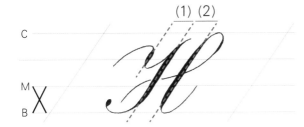

三個粗筆畫皆傾斜 55 度，特別是兩筆長的粗筆畫務必平行。

三個筆畫之間的距離為(1)略小於(2)，但如前面所述，(1)的距離也不能寫太小使兩個筆畫太過接近。

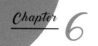
大寫字母 Ⓚ

字母 K 前兩個筆畫與字母 H 是完全相同,同樣請注意各個筆畫上下端所在的高度,和筆畫書寫的角度等細節。

第三部分的筆畫就如同小寫 k 的章節中所介紹,形狀近似大括號再將其傾斜。書寫方式如圖所示分為三段書寫,或在筆畫較熟悉之後也可以一筆完成。

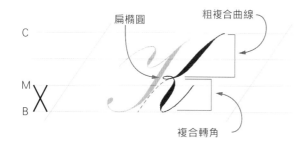

將筆畫分解觀察,筆畫的上段其實是一個粗複合曲線,而下段是與字母 R 相同,為局部的複合轉角,中間以一個橫向的扁橢圓連接。

下方粗筆畫書寫角度與 55 度傾斜線平行(粉紅),而上方筆畫會稍微再傾斜一些(藍)。

扁橢圓與字母 B、R 中所出現的相同,位置約高於中線 1/4 倍 x 字高處。

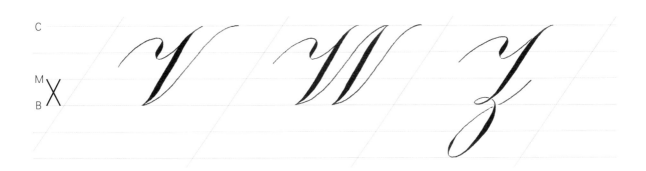

三個字母在字母左上方同樣都有一個「複合轉角」接著「粗複合曲線」,再接著不同的筆畫完成字母。這三個字母中所用的粗複合曲線與出現在其他字母時稍有不同,上下段彎曲的程度會比較小,甚至也有幾乎不帶有彎曲的寫法。除此之外,字母V和W中的粗複合曲線其傾斜度會略大於55度。

大寫字母 Ⓥ

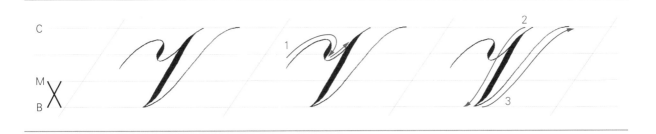

此處複合轉角與字母H、K相同。

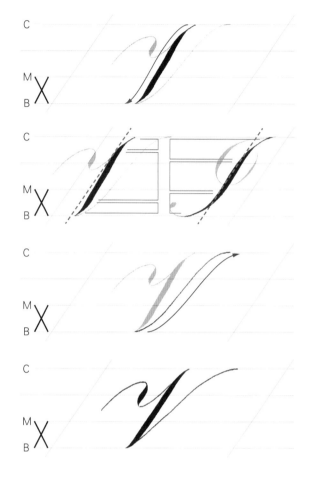

字母主幹所用的粗複合曲線書寫方式與一般大致相同，但是在上下方彎曲的程度會比較小，且筆畫角度會比 55 度傾斜角再直一點。

與字母 I 的粗複合曲線比對，可以看出兩個筆畫在上下端彎曲程度與所佔比例不同，且字母 V 的筆畫角度會比 55 度傾線稍微直立一些。

最後的筆畫自基線往右上方寫至大寫線，書寫過程先往上彎曲再往右彎曲，為一條細的複合曲線。

字母 V 還有另一種常見的寫法，在最後細筆畫底部幾乎不彎曲，而是直線向上，到接近大寫線才向右彎曲。

大寫字母 Ⓦ

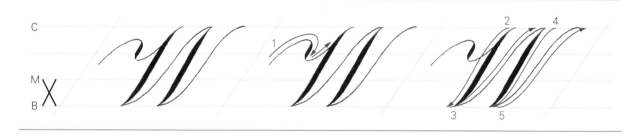

此複合轉角與字母 H、K、V 相同。

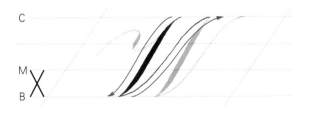

接下來的兩個筆畫與字母 V 相同，一個稍微比 55 度傾斜角直的粗複合曲線和細複合曲線。

特別注意此細筆畫需盡量書寫成以中心對稱的形狀。

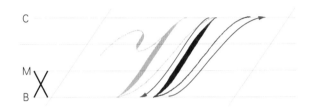

最後的部分與前兩個筆畫相同，並與前兩個筆畫書寫得一模一樣，包含筆畫的角度和彎曲的程度、範圍等。

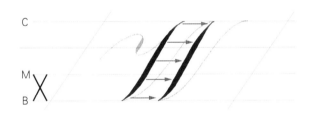

若前兩組筆畫寫得夠一致，應該會得到兩個平行的粗複合曲線，兩個筆畫間的距離從上至下盡量保持相同。

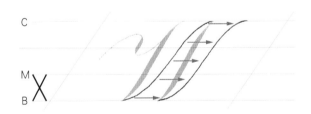

同上，兩條細線也盡量平行，保持整個筆畫距離相等。

最後檢視由這四個筆畫所分割出的三個空間，其形狀與大小皆應盡量相同。

大寫字母 Ｚ

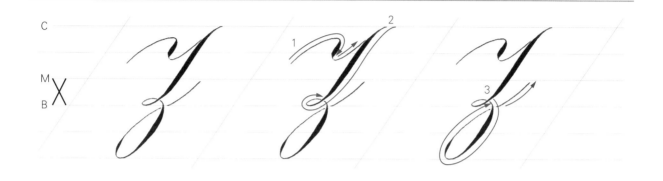

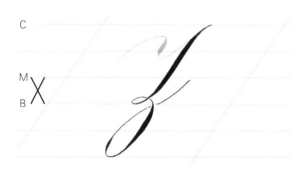

第一個部分是與字母 H、K、V、W 相同的複合轉角。

接下來的部分可以一個筆畫完成，也可以分為上下兩段來書寫。

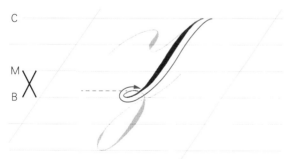

筆畫上段為粗複合曲線，在底部順勢繞一個小小的扁橢圓。注意此扁橢圓的下緣需緊貼於基線，上緣約在 1/4 × 字高處。

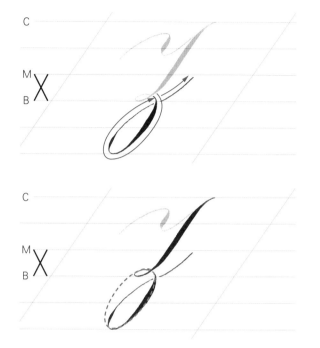

筆畫下段與小寫字母 z 相同，接續前方的扁橢圓順勢繞出一個下迴圈，迴圈左下方可在筆畫完成後補上較細的粗筆畫。

下方的筆畫連同基線上的扁橢圓，整個可視為橢圓的局部，並傾斜 55 度。

Part.7~A、M、N

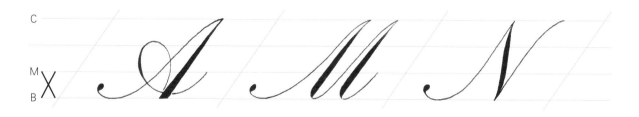

A、M、N三個字母的共同點是都有一條連接著「彎鉤」的細筆畫，與前面單元常見「粗複合曲線」與「彎鉤」的組合在書寫方式、角度等都有些許不同，且三個帶有「彎鉤」的髮線，各自也有些許差異。

大寫字母 Ⓐ

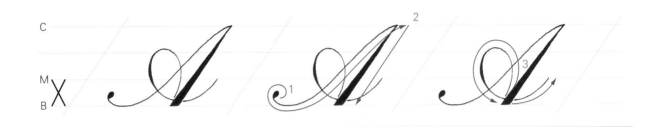

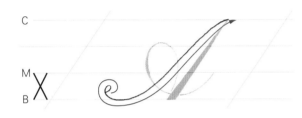

第一個部分為一個連接著彎鉤的細複合曲線。我個人習慣會從左下方往右上先寫出細線部分，再將彎鉤的實心點補滿。

如圖示，自右上方往左下書寫也是一種方式，唯獨需特別注意，因為筆畫是順行向下書寫，切勿施加壓力將筆畫寫粗了，需保持整個筆畫為髮線的狀態。

注意細複合曲線中間的傾斜度，會比 55 度傾斜角更加向右傾斜。

形狀如細長的三角形

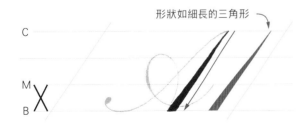

第二個筆畫為一個由細往下逐漸加粗的筆畫，在大寫線為最細的筆畫，而在底部的基線處為最粗的部分，並以方形底部收筆。整個筆畫可視為一個極為細長的三角形。

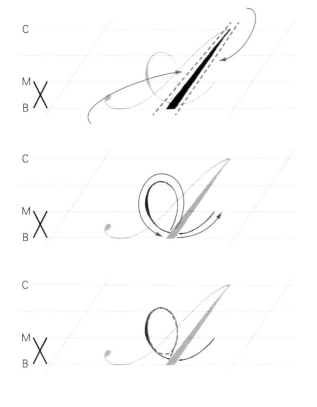

注意此筆畫並不是以筆畫中心線傾斜 55 度為目標，而是右側為傾斜 55 度，左側比 55 度更傾斜。

雖然這是個非常非常小的差異，實際書寫時也不太可能百分之百每次都能將角度寫得如此精準，但還是要在心中告訴自己有此準則，並以提高成功率為目標。

最後一個筆畫，起筆處位於粗筆畫的左側，高度稍低於 1/2 ×字高，往左上逆時針繞橢圓，並於橢圓左側順勢將筆畫稍微加粗，再將筆畫收細為髮線的狀態回到起筆處，最後於第二個筆畫右側接出連接線。

此筆畫同樣可以分為左右側書寫，或是一筆畫完成。

注意此處的橢圓，為向左傾斜的橢圓。

大寫字母 Ⓜ

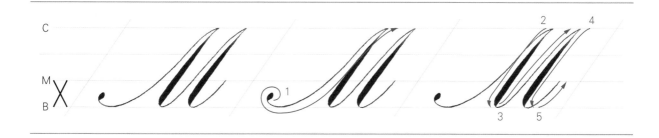

第一個筆畫與字母 A 相同，為帶有彎鉤的細複合曲線。

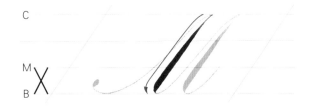

第二個筆畫上方從細線起筆，微微往左下彎曲後逐漸增加力道將筆畫加粗，接近基線時將筆畫向右收細。

筆畫右側傾斜 55 度

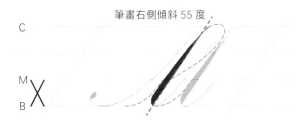

仔細觀察，此筆畫就是一個小寫字母 l，將上迴圈右方細線和字母連接線去除，所剩下的粗筆畫，並注意筆畫右側為傾斜 55 度。

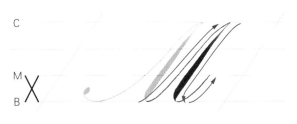

接下來的筆畫同樣是細複合曲線和局部的小寫 l，最後再接著一個連接線即完成字母 M。

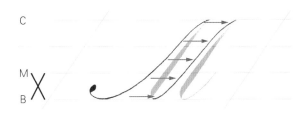

注意書寫兩條細複合曲線時盡可能平行，彎曲程度相同。

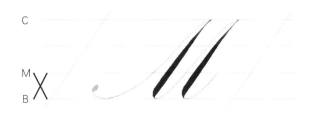

同樣，兩個粗筆畫的外形也盡量相似，傾斜度一致並平行。

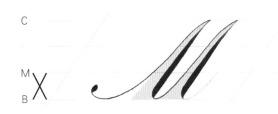

最後注意字母中的三個空間，左右兩個粉紅色區域寬度應盡量相等，中間藍色區域則會分別比兩側空間來的寬。

大寫字母 N

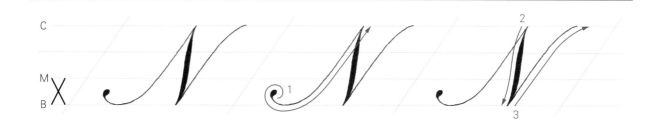

字母 N 的首個筆畫與 A、M 很相似,但事實上有很大不同。在筆畫的上端是直線,而不是像 A、M 需向右彎曲;還有整個筆畫中段到上端剛好是傾斜 55 度,而 A、M 的筆畫在中段會比 55 度傾斜。

與字母 A 比對觀察,明顯可以發現兩個細筆畫傾斜的角度不同,且在筆畫上端 N 維持為直線,而 A 為曲線。

第二個筆畫是粗複合曲線,與之前字母 V、W 的筆畫相似,在上下端彎曲的程度較小,並且筆畫會更接近垂直,僅微微傾斜。

最後從基線傾斜 55 度向右上書寫直線,到接近大寫線時向右彎曲。

前後兩個細筆畫在直線的部分為傾斜 55 度,中間粗筆畫則較為筆直。

字母 N 整體的寬度會因為中間粗筆畫書寫的傾斜度不同而改變,越接近垂直,前後兩個筆畫會相距越遠,使整個字母變寬,所以也請小心不要將筆畫寫得太垂直。

(A) (M) (N)

在分別了解 A、M、N 三個字母的結構後，我們再一次將三個字母擺在一起比較觀察，三個字母各自都有一粗一細筆畫所構成，接近三角形的空間，這三個空間的大小關係為：（N）＞（A）＞（M），請檢視自己所練習的字母是否有達到這個要求。

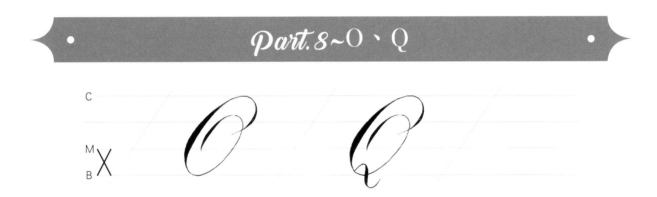

*Part.8~*O、Q

在開始介紹 O、Q 兩個字母之前，先回想一下前面所介紹的字母，時常都會運用橢圓來分析字母的結構，而本單元的字母 O 和 Q 則更是幾乎全以橢圓來構成。這兩個字母在結構上完全相同，只有字母 Q 比 O 多了一個「複合轉角」。

大寫字母 Ｏ

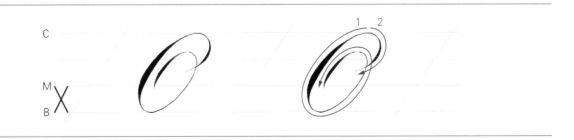

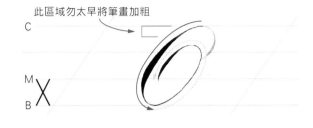

此區域勿太早將筆畫加粗

字母 O 的第一個筆畫相當長，外形像是數字 6 的形狀。首個部分自大寫線從細線開始往左下書寫約 1/2 倍 x 字高後，開始將筆畫慢慢加粗，到接近中線時再將筆畫漸漸收細至髮線的狀態，至觸碰基線後往上繞行。

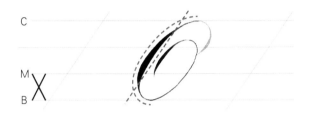

注意此時是將筆畫向左加粗後再向右收細，讓筆畫依靠粗細變化在左側做出弧線，而筆畫右側在中段則會接近為傾斜 55 度的直線，簡而言之就是「內側較直，外側較圓」的守則。

將筆畫向上繞行，約超過 2 倍 x 字高後再往左下繞行，並順勢將筆畫稍微加粗，再於筆畫結尾處收細。

在書寫內側的小粗筆畫時，盡量與外側的筆畫保持平行。

第二個筆畫回到大寫線，接著首個筆畫的起點，往右下順時針繞行弧線，並將筆畫稍微加粗。

字母中三個粗筆畫，在視覺上都需為傾斜 55 度。

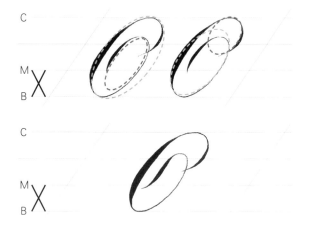

前面有提到，字母 O 的結構都是由橢圓構成，如整個字母的大橢圓、內圈的小橢圓或是將字母拆解為上下兩個橢圓。

另一種常見的書寫方式，會將內圈的粗筆畫改為一個粗複合曲線。

大寫字母 Q

字母 Q 與 O 的筆畫絕大部分完全相同，要寫 Q 只要先完成一個字母 O，再加上第三個筆畫即可。

完成字母 O 之後，在底部加上一個複合轉角即為字母 Q，注意此複合轉角的粗筆畫部分會與基線呈垂直。

Part.9~D、E

字母D、E雖然在外觀上不太相似，但是在結構上都同樣是以橢圓為主體。觀察字母D可以看到一個「粗複合曲線」外面包了一個大大的橢圓，而字母E則是分為上下兩個橢圓結構。其中字母D幾乎整體是由一個筆畫完成，對初學者是一個極困難的挑戰，請務必多加練習。

大寫字母 D

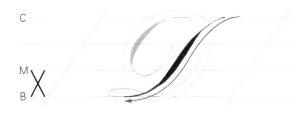

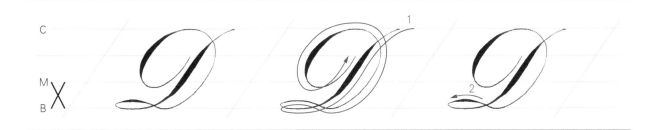

看著上方的筆順，是不是有點眼花？沒關係，接下來我們將筆畫拆解成幾個部分來說明。首先筆畫的第一個部分是先前很常用的粗複合曲線。

接著在基線上繞一個扁平橫向的橢圓，與粗複合曲線相交後，筆畫再往下回到基線。

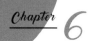

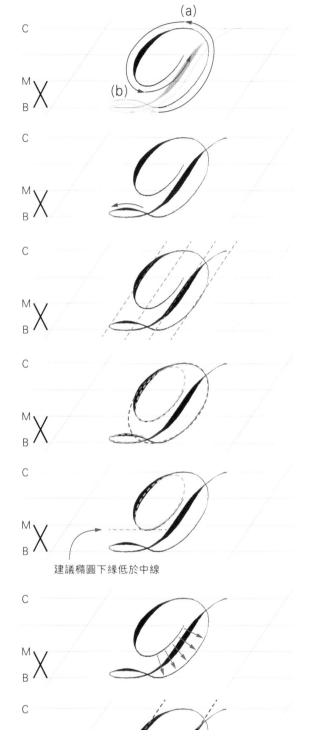

最後從基線開始往上逆時針繞一個大橢圓，途中會與粗複合曲線再次相交，到達大寫線後 (a) 往左下繞行順勢將筆畫往左加粗再往右收細，待筆畫運行至中線下方後 (b)，再往上繞行。從大寫線的 (a) 開始，筆畫如同書寫一個較小的字母O。

完成前面的筆畫之後，基本上已經是一個完整的字母D，但我們可以在左下方的扁橢圓上，補上一個小小的粗筆畫，以增加字體的精緻感。在書寫時，我會將紙張再逆時針旋轉一些，以方便補上這個橫向的筆畫。

字母完成後觀察其結構，若以粗複合曲線將字母劃分左右兩個區塊，左側空間會大於右側，一般來說會在兩倍至三倍左右。

接著觀察字母會由幾個橢圓來組成，首先整個字母是一個傾斜 55 度的大橢圓（粉紅），字母左下角的尾巴是一個橫向的扁橢圓（藍），最後字母左側會有另一個傾斜的橢圓（綠）。

注意左側橢圓的下緣，位置通常都會低於中線或是在中線附近，千萬不要高於中線過多，會使橢圓變得太小，而失去字母結構的平衡。

建議橢圓下緣低於中線

而兩個傾斜的橢圓，其右側的細線條會呈現平行。

最後字母中的兩個主要粗筆畫都應該傾斜 55 度。而下方扁橢圓的左緣大致會在上方粗筆畫的延伸線上，可以往左長一些或往右短一些，是一個大概的位置，並不是絕對的標準值，這個位置也會與上方橢圓書寫的大小有關。

扁橢圓左緣約在上方粗筆畫的延伸線上

大寫字母 Ⓔ

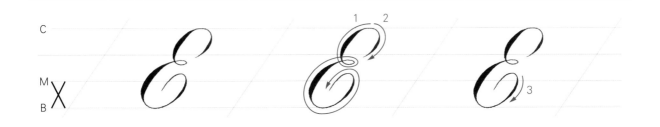

字母 E 的第一個筆畫也是相當長的一個筆畫，幾乎快完成整個字母，這裡我們同樣將筆畫分為兩個部分。首先從大寫線開始往左下繞橢圓，與字母 O 的筆法相似，途中將筆畫加粗，在筆畫高度超過 1 倍 ×字高後往左繞一個橫向的扁橢圓。

接續上個步驟的扁橢圓，再次以類似字母 O 的筆法往下繞一個加粗的弧線，在到達基線前將筆畫收細，觸碰基線後繼續往上繞弧線，最後越過中線之後再將筆畫往下繞弧線。

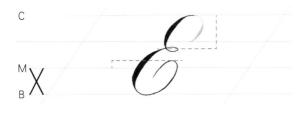

注意中間橫向扁橢圓的高度約在大寫線下方 3 又 2/3 倍 ×字高處，筆畫結尾前的弧線上緣略高於中線。

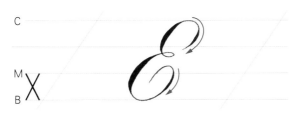

回到大寫線，從第一個筆畫的起點往右下繞弧線，並順勢將筆畫稍微加粗後再收細，這個部分與字母 O 是相似的筆畫。最後在下方弧線的右側補上較細的粗筆畫，其粗細最好能與上方的粗筆畫相當。

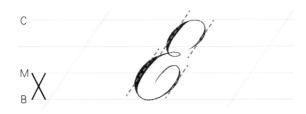

觀察字母中的四個粗筆畫都應該傾斜 55 度。

整個字母同樣可分為幾個大小不同的橢圓結構。其中上下兩個主要結構（粉紅、藍），大致上為同樣傾斜 55 度並在同一軸線上的兩個橢圓。

注意避免上下兩個橢圓傾斜角度明顯不同這種較不好的字母結構，若發現自己練習的字母呈現這樣的狀態，務必要加以調整。

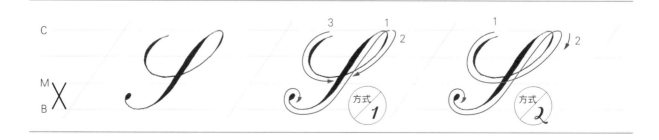

Part.10~S、L

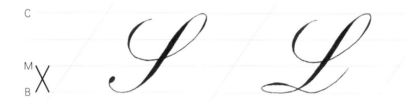

字母 S、L 在字母上半部都有一個傾斜的橢圓結構，再加上「粗複合曲線」為字母主要結構。這兩個字母有個特點，可以將字母分解為三個部分書寫或是一筆完成，這兩種書寫方式都很常見，讀者可以都嘗試一下再先選擇一種方式固定來練習。

大寫字母 ⓢ

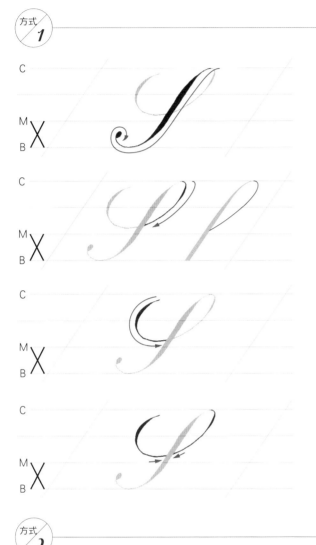

方式 1

第一種書寫方式，首個筆畫是前面很常見的粗複合曲線與彎鉤的組合，書寫方式並無相異。

第二個筆畫自粗複合曲線頂端接上，往左下繞弧線至中線上方再與粗複合曲線相交。此筆畫外形與寫法都類似上迴圈右側的筆畫，在書寫時可於右上方順勢將筆畫稍微加粗。

最後一個筆畫，在粗複合曲線左側，起筆高度略低於大寫線，從細線開始往左下方將筆畫加粗繞弧線向下，再將筆畫收細後，於略高於中線處將筆畫稍微向上提，讓筆畫與第二個筆畫的結尾連接。

注意筆畫結尾運行的方向，左邊稍微向上，右邊稍微向下，兩個筆畫在視覺上才能順暢的連接。

方式 2

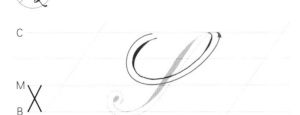

第二種書寫方式是一個筆畫將字母完成，字母結構與第一種方式相同，僅書寫的順序不同。

首先從字母左側開始書寫，逆時針往左下遠行至右上方到達大寫線。

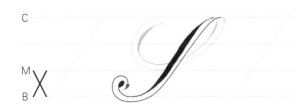

接著從大寫線繼續書寫粗複合曲線和彎鉤。

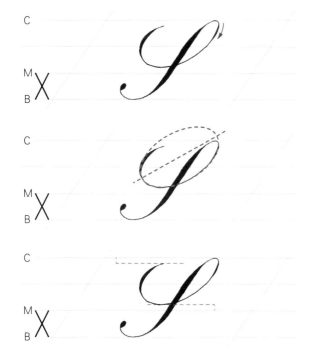

最後可在筆畫右上方補筆加上一個小小的粗筆畫。如同許多增加字母精緻度的小粗筆畫一樣,這個筆畫也可以選擇不加上。

不論使用哪種書寫方式都需注意字母的結構。字母上方筆畫是由一個比 55 度更傾斜的橢圓所構成。

左方筆畫的高度略低於大寫線,而橢圓下緣略高於中線。

粗筆畫部分皆傾斜 55 度,同樣以粗複合曲線將筆畫分為左右兩個區塊,左側寬度會大於右側,通常會是兩倍至三倍左右。

大寫字母 Ⓛ

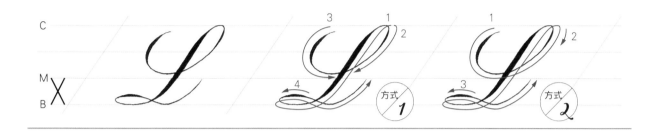

第一個筆畫跟字母 D 非常相似，先書寫粗複合曲線，接著再基線上繞一個橫向的扁橢圓，穿過粗複合曲線後再次碰觸基線後將筆畫向上至中線。

接著兩個筆畫與字母 S 相同，在粗複合曲線兩側書寫兩個向下的筆畫，構成一個傾斜的橢圓。同樣注意要讓兩個筆畫末端看起來是順暢連接的曲線。

與字母 D 相同，可於左下方的扁橢圓上緣補上小小的粗筆畫，增加字母的精緻度。

方式 **2**

與字母 S 相同，可以將字母的主要結構用一個筆畫來完成。

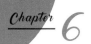

最後同樣可選擇補上兩個細小的粗筆畫。

字母上方同樣是較為傾斜的橢圓結構（粉紅），左下方則是水平的橫向扁橢圓（藍）。

橢圓的筆畫起點與下緣高度與字母 S 相同，分別為略低於大寫線與略高於中線。

同樣將字母分為左右兩個區塊，左側寬度會大於右側。

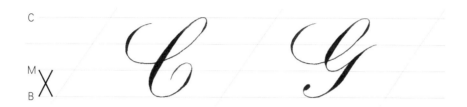

字母 C、G 與 S、L 相同，在上方有一個傾斜的橢圓結構，接著橢圓結構的是與字母 O 相同帶有粗筆畫的曲線，而字母 G 會再多一個帶有「彎鉤」的「粗複合曲線」。另外與 S、L 相似，C、G 這兩個字母主要結構同樣可以分三部分書寫或是一筆完成。

大寫字母 C

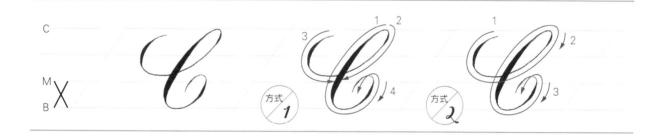

方式 1

第一個筆畫，自大寫線開始往左下書寫與字母 O 相同的筆畫，將筆畫加粗後再收細至基線。

到達基線後，筆畫轉為向上運行，越過中線後再往下繞，此部分與字母 E 是相同的筆畫。右側需另外加上的粗筆畫可於此時補上，或最後完成字母時再補上皆可。事實上，在一些文獻上也常見到此處維持為細筆畫的寫法。

接下來兩個與字母 S、L 相同的筆畫，形成一個傾斜的橢圓，同樣需特別注意兩個筆畫結尾處，看起來應是順暢的曲線。

方式 2

第二種書寫方式則同樣是自左側開始書寫，一筆完成整個字母主結構。

再分別於字母右側，上、下各自補上粗筆畫。

分析字母結構，在上方有與 S、L 相同的橢圓，字母右側則由一大一小的橢圓組成。

各個筆畫的位置，左上方筆畫起點略低於大寫線，筆畫下緣略高於中線，最後字母右下方橢圓的上緣也同樣略高於中線。這幾個筆畫的位置，在前面介紹的字母 S、L、E 中都可以見到。

將字母以中央粗筆畫劃分為左右兩個區域，左側會略大於右側。

大寫字母 G

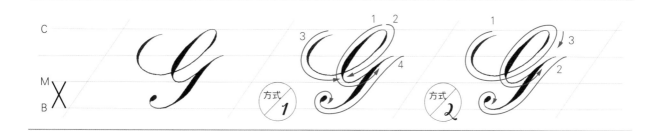

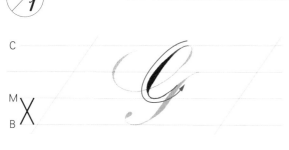

字母 G 在中線以上的部分彷彿像是縮小的字母 C，從大寫線到中線寫出與字母 C、O 相同的筆畫。

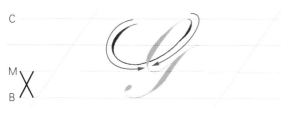

接著寫左右兩邊的筆畫形成一個傾斜橢圓，同樣注意兩個筆畫結尾要形成流暢的線條。

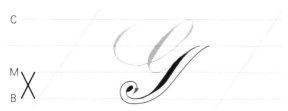

最後在第一個筆畫結尾接上帶有彎鉤的粗複合曲線，筆畫頂端在中線上方 1 倍 x 字高處。

 方式 2

如同字母 C 一筆完成的寫法，將中線以上的部分一筆完成，於右上方迴圈部分可補上較細的粗筆畫。

最後接上帶彎鉤的粗複合曲線完成字母。

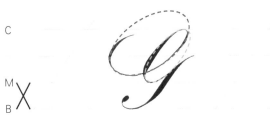

字母G上方同樣以兩個橢圓構成。

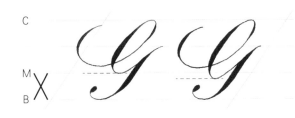

上半部橢圓的下緣，高度約在中線的位置，不過也很常見將上方結構書寫較大，使下緣略低於中線的寫法。

與擁有相同筆畫的 S、L、C 相同，字母左側空間會大於右側。

最後一組大寫字母有X和Q、Z另一種常見的書寫模式，這三個字母的結構在起筆處有與字母U相似的小橢圓，再接著一個大橢圓。此處的大橢圓與前面介紹的O、C、G等字母不同，粗筆畫的部分是在橢圓右側，彷彿像是小寫字母s使用的「反向橢圓」放大版，不過同樣都是傾斜55度。

到此已經到大寫字母的最後一個章節，各位是否也已經發現，有許多相同或相似的筆畫不斷出現在不同字母的結構中，就像是小寫字母幾乎都是由許多基本筆畫所組成一樣。

大寫字母 (X)

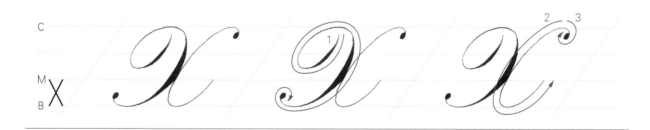

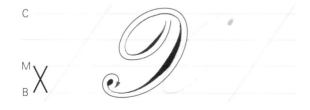

字母左側筆畫從與字母U相同的小橢圓開始書寫，繞到大寫線後再接著一個較大的橢圓，到達基線後再接著「彎鉤」。筆畫中粗筆畫部分與字母O相同，需注意為「內側較直，外側較圓」。

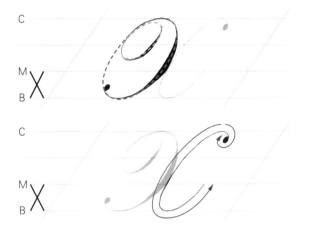

整個左側的筆畫由兩個橢圓結構組成。

字母右側像是一個不將筆畫加粗的小寫字母 c，先從頂端往下書寫整個橢圓結構，再回到大寫線接上一個彎鉤。特別注意整個筆畫除了彎鉤部分，其餘都需保持為最細的髮線狀態，在向下書寫的時候勿施力壓筆。

大寫字母 Ⓠ

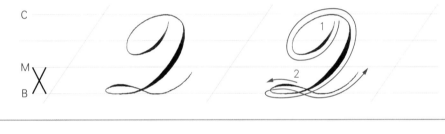

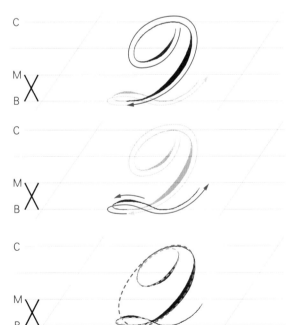

字母 Q 可以說是 X 和 L 的結合，筆畫前段與字母 X 相同。

接續前段橢圓部分，在基線上繞出一個小扁橢圓，再往右下觸碰基線後筆畫上揚，最後可在扁橢圓上緣補上粗筆畫。這整個部分與字母 L 完全相同。

與 X 相同，字母結構包含了兩個傾斜的橢圓，還有下方的扁橢圓。

大寫字母 Z

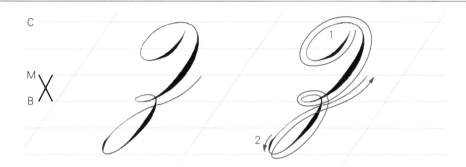

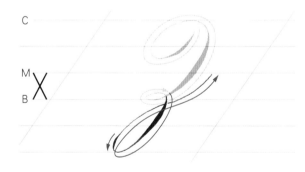

字母 Z 也是由一整個長筆畫完成，筆畫前段與字母 X、Q 相同，由兩個橢圓結構所組成，並在到達基線後向上繞一個橫向的扁橢圓。

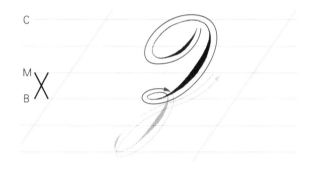

接續基線上的扁橢圓，繼續往下寫下迴圈，最後可於迴圈左下側補上較細的粗筆畫。這部分的筆畫與前面介紹第一種 Z 的寫法是相同的喔。

同樣在整個字母可以看到各個大小不同的橢圓結構。

大寫字母表

A B C D E

F G H I J

K L M N

O P Q Q R

S T U V W

X Y Z Z

大寫字母連接

小寫字母在一個單字裡面，基本上都會有連接線將每個字母接在一起，使我們可以辨識。而大寫字母與其後方的小寫字母則不一定會連接在一起，至於該如何判斷就視該大寫字母在最後是否有類似連接線的結構。以 B、P、R 三個結構相似但連接狀況各異的字母為例：

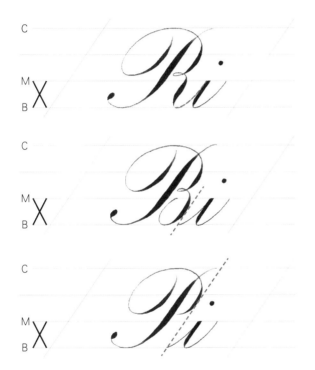

以 R 為例，這種大寫字母本身就帶有連接線，可直接與後方字母連接。

以 B 為例，在大寫字母本身沒有連接線的狀況下，與後方小寫字母並不會連接在一起，所以小寫字母書寫的位置大約會在大寫字母右下方筆畫延 55 度傾斜線往下，與基線相交的點開始書寫小寫字母的連接線。

以 P 為例，大寫字母最右側的筆畫位於較高的位置，則同樣延 55 度傾斜線往下，與基線相交的位置開始書寫小寫字母。

大寫字母連接範例

在了解大寫字母連接的方式之後，可以利用人名或地名來練習大寫字母，當然也可以用一般的單字來練習。與練習小寫字母時相同，先從較大的 x 字高開始練習，再慢慢將 x 字高縮小來書寫。以下就以一些人名來示範各個字母的連接方式，x 字高設定為 5mm。

Amber Ben Cherry

Dennis Elizabeth Fred

Gia Hugo Irene

Jason Karen Lawrence

Michelle Nicholas Olivia

X *Paul* *Queena* *Ryan*

X *Steffi* *Taylor* *Ula*

X *Victor* *Wendy* *Xavier*

X *Yvonne* *Zakk*

數字與標點符號

數字

M ᵇ X *1 2 3 4 5 6 7 8 9 0*

在書寫時不免會用到數字，像是日期、地址等，而數字與字母都會因為時空背景與書寫的人不同，而寫出略有差異的外觀，但通常不會影響辨識度，以下就以我個人較常書寫的樣式來介紹。一般來說數字書寫的大小約為兩倍 x 字高，同樣需注意結構的傾斜度、筆畫的粗細變化，和保持所有橢圓線條的流暢。

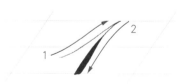

1. 往右上書寫細線

2. 由細線開始微彎向下加粗筆畫，最後方形底部結尾

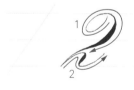

1. 類似一個問號的筆畫，於右側將筆畫加粗，再收細至基線停筆

2. 類似複合轉角的筆畫

1. 上方類似大寫字母 Z 的筆畫，在中間繞個小圈後再繼續往下繞半個橢圓，最後寫出彎鉤

1. 從最上方的粗筆畫開始往左下將筆畫收細彎曲，繞個扁橢圓後往右寫出曲線
2. 與數字 1 相同向下的筆畫

1. 由細線開始直線向下，於中間開始往左順時針繞一個橢圓，最後以彎鉤結尾
2. 將紙張逆時針旋轉，寫一個細到粗的筆畫，接回前一個筆畫的起點

1. 類似大寫字母O的筆畫，於右側稍微向上
2. 完成下方橢圓的右半部，將筆畫與前一個筆畫重疊寫出粗筆畫
3. 在上方接出彎鉤

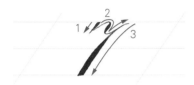

1. 一個粗到細短筆畫
2. 與數字 2 底部相同，類似複合轉角的筆畫
3. 由細到粗，微微彎曲的筆畫，與數字 1、4 的筆畫相同

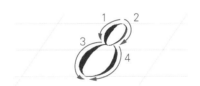

1. 上方較小橢圓的左側，類似小寫字母 o 左側的筆畫
2. 橢圓右側為稍細的粗筆畫
3. 下方大橢圓的左側
4. 橢圓右側筆畫同樣筆左側稍細

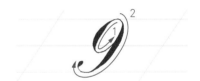

1. 上方橢圓的左側，似小寫字母 o 左側的筆畫
2. 由上方寫出半個大橢圓，途中將筆畫加粗蓋過第一個筆畫，最後以彎鉤結尾

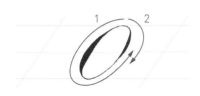

1. 與字母O相同的筆畫，於右側約寫至一半以上的高度
2. 自前一個筆畫的起點接出，往右下繞弧線將筆畫加粗並覆蓋前一個筆畫的尾端，以完成整個橢圓。注意左側粗筆畫較粗、偏下，右側粗筆畫較細、偏上

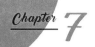

古風體數字 Old-Style Figures

另一種數字常見的書寫模式稱為「古風體數字」，是一種仿造小寫字母的寫法，將數字主要結構放在 x 字高的範圍內，再將部分筆畫延伸至上伸部或下伸部，這樣的數字寫起來就會像小寫字母一樣有高高低低的律動感。

書寫方式與前面所介紹的幾乎相同，只有 3 和 8 的寫法和造型與前面略有不同，在這就不一一示範。其實這部分的數字造型也沒有太絕對的標準，若直接將前面所介紹的寫法直接套用古風體數字的高低配置也是能夠成立。

標點符號

句號

在基線上畫圓點

逗號

可寫成類似三角形的樣子，或是類似彎鉤的造型，即帶著尾巴的圓點

分號

逗號上方加一個圓點，圓點高度略低於中線。下方逗號也可以寫成帶尾巴的圓點

驚嘆號

一個由粗到細的的直筆畫，再加上圓點

問號

上方類似數字 2 的筆畫，在基線加上圓點

雙引號

標示區域左方為旋轉 180 度的兩個逗號，右方則為兩個正向的逗號

小括號

左右都是由細到粗再收細，微微彎曲的曲線。注意整體在視覺上要傾斜 55 度

大括號

左側的書寫方式如同小寫字母 k 的筆畫，向左加粗 - 向左收細 - 向右加粗 - 向右收細，右側筆畫則剛好相反，同樣都需傾斜 55 度

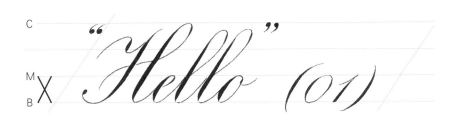

雙引號書寫的高度和大、小括號書寫的大小，一般來說會受中間所夾的文字大小影響。

撇號

外型與逗號相同，也可以寫成帶尾巴的原點，差異在於書寫的高度較高，通常會高於中線

撇號這個常用來標示所有物和縮寫的符號，在一般書寫時會將前後兩個字母稍微分開一些，但是在 E.S. 體這種連字的書寫時，到底該將前後兩個字母相連還是分開，也許對剛接觸的朋友會產生困惑，事實上，如同上方所示範的兩種寫法，直接連接或分開都可以，我個人則偏好直接連接在一起的寫法。

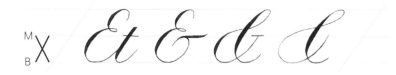

「&」Ampersand

「&」這個符號的出現最早可追溯至西元一世紀左右,是來自拉丁文中 et 的連字,意思就是現在英文中的 and。有一說,在古時候由於書寫的成本很高,為了節省書寫的空間,才將 e、t 兩個字母連接在一起,最後才演變成現在大家所熟悉的 & 符號,但也較無法看出 et 字母原來的外觀了。這裡就介紹我自己常寫的幾種 &,當然在歷史上有出現過許許多多不同的樣式,有興趣的朋友可在網路上搜尋看看喔。

一個大寫字母 E 與小寫 t 的連字,保留字母原來的樣貌

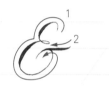

保留小寫字母 t 的橫線並將筆畫加粗,將直豎省略

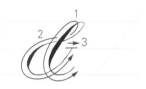

現代常見的樣式,保留小寫字母 t 的橫線

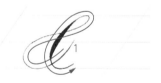

最簡化的外觀,幾乎已經看不出原本的兩個字母

10 mm

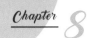
學會書寫字母之外

在這個章節我們來簡單介紹一下，除了一個個把字寫好之外，我們還能做什麼來產生不同的書寫效果。很多人在會寫字之後，很自然地會開始在字母上加上裝飾線條（flourishing）以美化字體本身，但這部分又是另一門博大精深的學問，需要大量的篇幅和時間來細細深談，因此在這我們回到最原始的字母本身和基本的排版方式來介紹。

字重 Weight

關於字重，相信會使用電腦打字的人應該多少都會知道這個東西。在電腦中同樣一套字型中常會有 Light 、 Regular 、 Bold 等等不同的粗細可以選擇，而我們在書寫時同樣也可以運用不同的筆尖或書寫力道來改變字重。

如下面的範例，是我用同一枝筆尖寫出四種不同字重的樣子，這四個由細到粗的單字，雖然同樣都是用寫 E.S. 體的要點來書寫，但是因為有了不同的字重，在視覺上的感受確實都會有些許不同。在一般狀況下，我大概會寫成 2 到 3 左右的字重；若我想讓字看起來更高雅一點，我會選擇 1 將粗筆畫寫細的狀況；若我想寫個標題或想讓字體看起來比較可愛童趣一些，就會將筆畫寫粗一點，如 4 。雖然每個人的感受不一定會跟我一樣，但是不同的字重，相信一定會有不一樣的視覺效果，在一個篇幅裡若能運用改變字重的技巧，也能使整體看起來更豐富一些，唯獨特別注意在同一個段落或句子，甚至是一個單字裡還是得統一為單一的字重喔。

X ¹*weight* ²*weight*

X ³*weight* ⁴*weight*

行距（行高）Leading

在介紹行距如何安排之前，讓我們先來瞭解一下什麼是行距，其基本定義為「上行基線至下行基線之間的距離」。以下圖為例，此時的行距即是五倍的 x 字高，也就剛好是每一行字有可能運用到的範圍，包含上升部、x 字高和下伸部，這個範圍稱為主字高（Body Height）。在如下圖「行距＝主字高」或行距略大於主字高的設定之下，是一種最容易的排版方式，讓每一個字都擁有自己的空間可以去書寫。

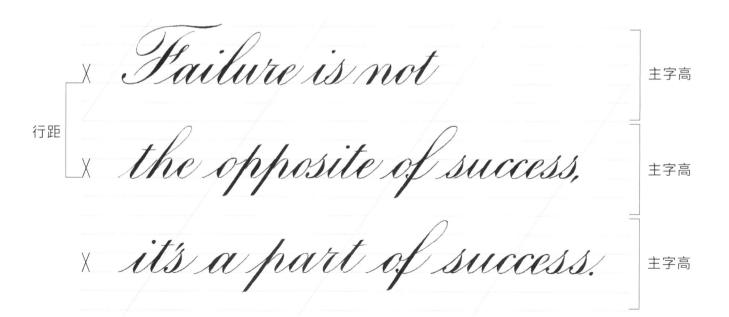

在這種行距等於主字高的設定下，書寫出來的段落有時會有大片空白，使整篇文字感覺有點鬆散，尤其是 x 字高越大的時候，這種感覺會更明顯。因此，有時會將行距設定為比主字高小，以減少行與行之間的空白區域。以下圖為例，行距設定為四倍 x 字高，會小於主字高，此時行與行之間的空白區域就會明顯減少，文字看起來就會較為集中不過於鬆散。

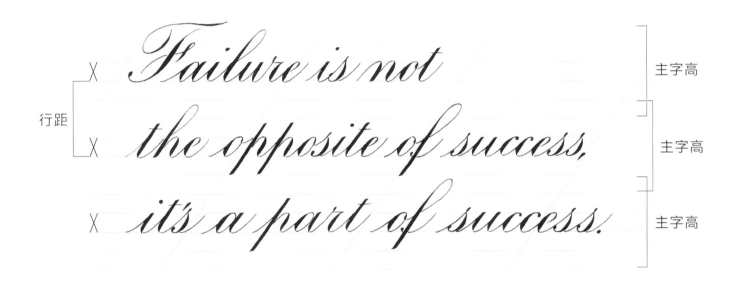

不過在這種行距小於主字高的設定下書寫，會有一點點風險，如下圖所示，上行 g 與下行 k 的迴圈共用了空間，使其糾結在一起，要避免此情況，就是在正式書寫前先擬一次草稿來微調一些單字間距或斷句，讓這些會互相干擾的字母能錯開位置。

對齊

在書寫英文與中文還有一點非常不一樣，中文每個字都可以視為相同大小的方塊，而英文每個單字的長短都不相同，排版會比較難對齊。舉例來說，在書寫中文時可以固定每一行書寫的字數，使每一行的左右邊都對齊，但是英文就很難利用這種方式將左右兩邊都對齊，往往只能靠左對齊。

因此，書寫草稿又再一次派上用場，觀察草稿後微調單字間距等空間再正式書寫，使整個篇幅的右側能較為整齊。而在書寫草稿時，我自己喜好直接用沾水筆來書寫，當然也可以用鉛筆書寫，不過要注意的是，用鉛筆書寫時一定要預留每個粗筆畫的寬度，以免失去了預寫草稿的用意。

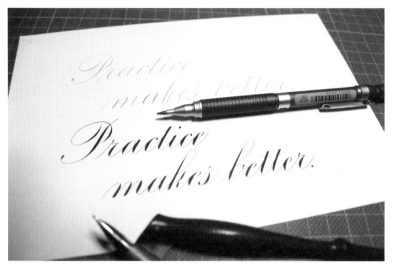

還有一種較特別的置中對齊，也是需要先寫好草稿，再利用草稿將不同長短的句子逐行對齊版面的中央。雖然這樣費時又費工，但是手工的價值也就在這邊，相信看到作品的人一定也能感受到書寫者的用心。

除了置中對齊，靠右對齊也可以用相同的方法完成。

┃ 鉛筆草稿與沾水筆書寫比對

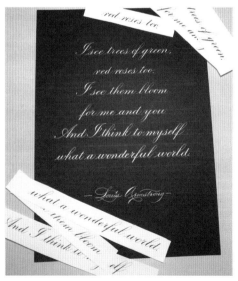

┃ 先書寫草稿
┃ 將草稿剪下
┃ 分別對齊重新抄寫
┃ 完成置中對齊版面

| 1 | 2 |
| 3 | 4 |

本章節介紹了一些基本的排版手法和改變字重，但是在這浩瀚無垠的西洋書法領域只能說是冰山一角，還有廣大遼闊的世界就先留給各位讀者去探索。建議若想要能夠將技術更精進，不妨在網路上多看看別人優秀的作品，例如在美國的 IAMPETH 書法協會有許多上個世紀初的珍貴資料可以觀看；在臉書 Calligraphy Masters 粉絲團也能看到許多目前國際上名家的優秀作品與影片；在 Instagram 上搜尋 calligraphy 等相關的 hashtag 也有數不盡的圖片分享，請讀者一定要多多欣賞或找喜歡的作品臨摹。

視野寬了，絕對會有所幫助，技術與心胸皆是。

至此，本書對於 ES 體的基本教學已經算是告一個段落了，雖然大部分的篇幅都是在介紹字母本身，但這也是最重要的一環，請各位一定要多加練習。以我個人和朋友間的經驗，持續每日的短時間練習，效果會比久久練一整天來得好，千萬不可抱著一日練就神功的想法。在我接觸西洋書法的這幾年，只要情況允許一定每日都會花一點時間寫字，即便只有十分鐘也好，我想這樣才是學習一種技術或知識的不二法門。

謹在此勉勵所有讀者也警惕自己。

最後，在此感謝所有在我學習英文書法路上的前輩與夥伴，還有在寫書過程中幫忙過我的朋友，特別是好友小雅與 Polly Bao，給了我莫大的幫助；以及體諒我的家人與另一半，讓我能無後顧之憂，將本書完成。

新手學英文書法的第一堂課：Engrosser's Script

作　　者　幾不 Jibu Le Design（王靖輔）
編　　輯　徐立妍
版面構成　賴姵伶
封面設計　謝佳穎
行銷企畫　李雙如

發 行 人　王榮文
出版發行　遠流出版事業股份有限公司
地　　址　臺北市南昌路 2 段 81 號 6 樓
客服電話　02-2392-6899
傳　　真　02-2392-6658
郵　　撥　0189456-1
著作權顧問　蕭雄淋律師

2017 年 12 月 1 日 初版一刷
定價　新台幣 380 元（如有缺頁或破損，請寄回更換）
有著作權 · 侵害必究
ISBN 978-957-32-8160-3
遠流博識網 http://www.ylib.com E-mail: ylib@ylib.com

Complex Chinese translation copyright © 2017 by Yuan-Liou Publishing Co.、Ltd.
ALL RIGHTS RESERVED

國家圖書館出版品預行編目 (CIP) 資料

新手學英文書法的第一堂課：Engrosser's Script / 幾不 Jibu Le Design 著 . --
初版 . -- 臺北市：遠流、2017.12
　面；　公分
ISBN 978-957-32-8160-3(平裝)

1. 書法美學 2. 美術字

942.194　　106019703

本書最後附錄練習頁，可以直接書寫。

練習

X iiiii　　X uuu

X wuw　　X rrrr

X v v v　　X xxxx

X nnn　　X mm

X occcc　　X eeee

X ccccc　　X rrrr

X aaaa

X ttttt　　X dddd

X pppp　　hhhh

X kkkk　　X fff

X lllll　　X bbbb

G G G X X X

2 2 2 Z Z Z

Happy Birthday

Happy New Year

Valentine's Day

Merry Christmas

Best Wishes